中 国 画 家 名 作 精 鉴
蒲 华

吴山明 主编　蔡 荣 编著

浙江摄影出版社

目　录

总序

吴山明

中国绘画最早可以上溯到新石器时代的陶器上的图纹，这些图纹虽只是描绘与人们日常生活相关的日月水云、兽鱼蛙鸟等，造型简单而概括，但已经具有朴素的艺术意识。到了商周时期，青铜器上的饕餮纹、车马饰上的图案日渐精美，雕绘详细，明显流露出作者创作时专工而愉悦的精神状态。出土的战国帛上有精妙的人物画，表明中国绘画不仅经历了绘画的自觉，还开始产生表现人自身情感的追求。此后的两汉、魏晋时期，人物画呈现创作高峰，载体多是墓壁、砖石、漆器和丝绸等，顾恺之的《女史箴图》《洛神赋图》是这个时期的巅峰之作。隋唐之后，花鸟、山水成为表现主体，延及宋、元、明、清，而山水画后来居上，成为中国画题材之大宗。由于文人大量参与，中国画得到哲学化的提升，出现了文人画，且流派纷呈，如元四家、明四家、浙派、华亭派、吴门派、武林派、清四僧、清四王乃至扬州八怪，体现了画家在精神美学层面的追求。

中国画作为世界艺术之林中独特的画种，随着中国影响力的提升而渐渐广为人知，其与西洋画不同的思维方式所蕴含的东方民族尤其是中华民族观照自然的独有智慧和哲学思想，更是值得艺术界乃至文化界深入研究的。欣赏一幅中国画，要"以象取意"，即不仅仅着眼于技法，而是透过作者描绘的形象看到更深层的意义，比如人生价值观、审美取向，或者情感诉求，等等。

中国画是以线性用笔塑造形象的，与西洋画以面与色彩来描绘形象形成鲜明的对比。这与中国很早就发明毛笔有关，仰韶文化的陶器上已经有用笔画的鱼。毛笔有极强的表现力，也因此成就了世界上独一无二的汉字书法艺术，同时也成就了中国画独特的品格。笔墨二字，不但代表了绘画和书法的工具，更是体现了一种艺术境界。孔子说"绘事后素"，以及《韩非子》的"客有为周君画荚者"，都说明了线条的重要，也体现出中华先民善于概括提炼的能力。有的线条不一定是客观实在所有的，而是画家思想、意境中特别表达的。有的线条是连贯的，与客体所呈现的一致，有的则是断续的、虚虚实实的，不影响对客体的呈现，但会更有趣味，体现出作者独特的美学感受。有的线条的墨色或淡或浓，虽然并非写实，但自然的无限生机和情趣跃然纸上。曾有评论者说黄宾虹的山水画里的线条是可以用镊子一根根择出来的，说明其线条具有特立独行的品质。品赏中国画，一定不能不注意线性之美。

中国画尤重整体气息，即所谓"气韵生动"。六朝的谢赫在《古画品录》序中提出了绘画的六法，既总结了此前中国绘画的思想，也成为后来绘画之理念、艺术思想的指导原则，千百年过去了，依旧被艺术界和理论界奉为圭臬。六法是一气韵生动，二骨法用笔，三应物象形，四随类赋彩，五经营位置，六传移模写。把"气韵生动"放在第一条，就是要求中国画不是自然主义的写实，而是要有对于世界、生命的主观表达和哲学感悟。它是中国画追求的最高境界，也是绘画批评的最高标准，一切技法最后都要落实到这一点。为了达到气韵生动，艺术家就要充分发挥自己的艺术想象，通过描写外形，表现出内在的情感。顾恺之有"迁想妙得"之说，即是达到气韵生动的经验之谈：将自己的内心迁入对象形象精神之中，是谓"迁想"；把握物象真正的神情，是谓"妙得"。

品鉴中国画时会重视笔性、笔法、笔趣等，更常常会用到"笔力"这个词。笔力，体现的是艺术家内心的力量、精神的力量、思想的力量，这便需要以六法中的"骨法用笔"来达到了。笔要有力，其源在骨，得骨法，有骨气，成骨力。在中国画中，形象、色彩的内部核心就是骨，艺术家倾注于形象内部的精神思想就是骨；骨的表现则依赖于用笔，中锋见骨，侧锋见势。

品赏中国画，自然还有许多方面，以上约略提出几点，是认为应该特别注意的，且是明显有别于西洋画的。这些大的审美原则既融会于艺术家个体的作品中，又呈现出中华绘画千姿百态的情致和风韵。如果懂得一定的中国画知识，欣赏中国画应该不是困难的，如果有美学、文学乃至哲学、历史等综合的中国文化储备，则品鉴的乐处无疑会显得更为丰富了。

"中国画家名作精鉴"丛书正是从品鉴的角度入手，邀请艺术家和批评家撰写品鉴文章，除了综合评述之外，尤其对每幅作品做针对性的风格和技法解读。对于一般鉴赏者、收藏家、绘画学习者来说，当起到引导、津渡的作用，而对于深入研究者，亦不失一家之论，裨益之功岂可错过呢？

一花一世界，一叶一菩提，一画一觉悟。尘世劳顿，心何所安？曰：游于艺。

朴厚淋漓　洗尽铅华
——"海派"先驱蒲华的绘画艺术

晚清时期，中国画坛出现了以上海为中心的"海上画派"——"海派"。"海派"的主要成就体现在花鸟画，在画法上发展了用色、用水的技巧。"海派"在这一时期涌现出一些代表画家，如虚谷、赵之谦、任伯年、吴昌硕等，其中有一位生前誉满海上画坛而去世后逐渐为人淡忘的大家——蒲华，生前曾与虚谷、任伯年、吴昌硕被合称为"海派四杰"。

蒲华的艺术成就主要在花卉画和山水画上，尤精墨竹，又擅大幅巨幛。风格豪放，水墨淋漓。

一、墨洒花飞

蒲华年轻时师从同乡嘉兴画家周闲（1820—？）习画，据蒲华好友张鸣珂《寒松阁谈艺琐录》记载，周闲画有宋人风，且工摹印，所作花卉，与"白阳、复堂合为一手，同时无其敌也"，只可惜蒲华早期作品少见存世，不能证明他们之间的传承关系。

蒲华的花卉画题材以梅、兰、竹、菊、松树、牡丹、水仙、湖石等的组合居多，几乎从不画鸟，故而说是"花卉画"。其自言："作画宜求精，不可求全。"这一点与同时代海派大家赵之谦（1829—1884）很相近。蒲华的花卉画用笔圆健爽利，设色总体来说比较清雅，少艳丽之作。

蒲华早期的花卉画受到赵之谦的影响很大。

赵之谦的花卉画是运用了宫廷、民间绘画的色彩与陈淳、徐渭的笔墨相结合而发展起来的。本书所收录的《富贵神仙图》为蒲华三十四岁时所画，是现今能见到的蒲华比较早的作品，从这件作品可以看出他受赵之谦的影响很深。画中牡丹花的花头采用"粉笔带脂"的没骨手法，即先调白粉，后蘸胭脂直接点乱而成，这种画法源自恽南田的没骨法。风格清丽秀润，法度还较谨严，在现存蒲华作品中较为少见，至其中年后即不复作此类作品。能够取法同时代的画家，不仅体现了他的艺术眼光，也充分体现了他"不薄今人爱古人"的博采兼收的学画态度。

蒲华中年时，在花卉画上开始直接取法明代徐渭、陈淳、八大山人、李方膺的文人写意画和恽南田、蒋廷锡的没骨花卉画，这些名家的名号时常出现在蒲华的画面上。

晚年，蒲华的花卉画得更为豪放恣肆，完全进入一种自由的境界。当然，有时由于过度的粗放和随意，也出现了一些草率之作，这也不必为之讳言。

二、湿笔山水

蒲华的山水画，主要传承自南宗山水一脉，取法巨然、米芾、黄公望、吴镇、倪瓒等宋元名家，并受近世石涛影响，合乎文人的心性和文人

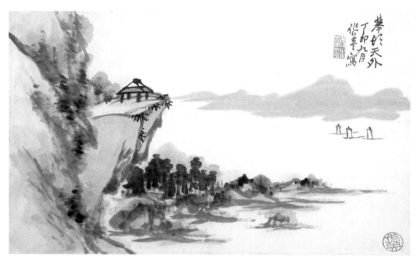

举头天外

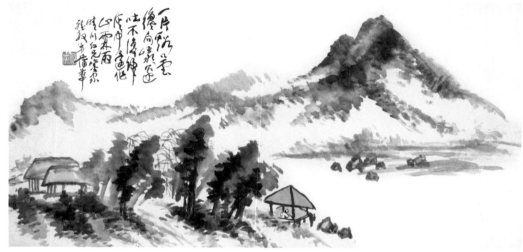

墨笔山水

画的审美标准。至于北宗山水那种重刻画的风格，则与蒲华的天性不合，换言之，工整细致的风格，蒲华是学不来的。

嘉兴蒲华美术馆所藏的《举头天外》是现今可以看到的蒲华早期的山水画作品，作于三十六岁时，画面透露出一股清气。此画绘平远之景，近处崖壁用笔用色饱含水分，酣畅淋漓，前层树林以饱墨点画，后层则以赭石点干、花青染叶，层次丰富。远山只以淡墨涂染，虽无墨色变化，但山的外形极合渐行渐远之透视，可谓笔简意全，画家疏简随性、不求其工的性格在画中已初步透露出来。

蒲华画山水，喜以古人诗句为题，如以杜甫诗句"竹深留客处，荷净纳凉时"、王维诗句"闭户著书多岁月，种松皆老作龙鳞"、陶弘景诗句"岭上多白云"等为题的同名山水画就有多幅。这类画体现了蒲华作为一个文人画家、一个读书人，对于隐居生活的向往，所画也多为理想中的山水，因而写生写实的成分较少。只在一些特殊情况下才画实景山水，比如赠予吴昌硕的《芜园图》，就是按园林实景描绘的。

雪景山水是蒲华常画和喜画的题材，他存世的雪景山水有不少，画面皆按宋元传统画法染天染水，留白以示积雪。且无论画幅大小，都将雪后天地间山水的寒意表现得很好。画毕，又往往喜欢题以"快雪时晴佳想安善""峨嵋雪霁"等清词佳句。

在山水画皴法中，他除了常用长、短披麻皴外，对于米芾、米友仁父子所创的米点皴情有独钟，而且运用得极为纯熟，他的这类作品也有大量存世。如《墨笔山水》这幅，尺幅虽不大，但是米点皴画得极为熟练随意，可谓信手拈来，而且笔墨的浓淡干湿效果把握得极好，从随意中见出灵性，把雨霁后空气湿润、景色明净的感觉表现得淋漓尽致。类似作品还有如本书所收的《雷雨沧江海岳庵》等。

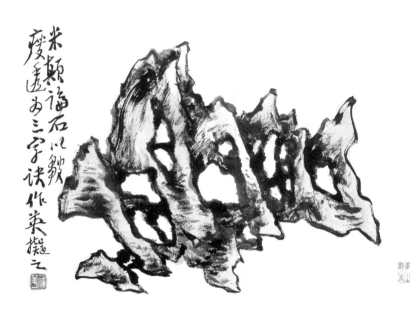

烟云供养之二

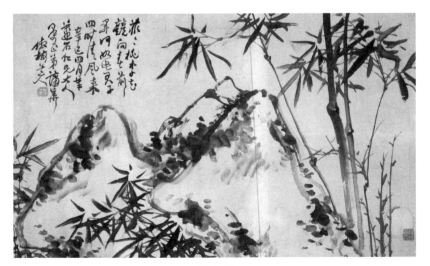

竹石图

作米点皴所用往往为湿笔，蒲华的其他山水画也好用湿笔，运用湿笔，一方面可能是个人喜好，另一方面也说明画家下笔胸有成竹、很有把握。因湿笔作画往往不同于干笔那样可以慢慢地一遍一遍稳妥地复加，而是一种单刀直入式的、落笔难改的画法。这一画法是受到他的同乡、前贤画家吴镇的影响，吴镇画山水也喜用湿笔，与元四家中其他三家截然不同。因而，运用湿笔画山水也是蒲华山水画的一大特色。

蒲华服膺米芾的另一方面表现在他所画的观赏石和假山题材的作品上，他是按照米芾所拈出的"皱、瘦、透"三字的赏鉴石头的审美标准来画石头的，如这幅《烟云供养之二》中的湖石主要在"瘦""透"上下功夫，特别是通过大大小小十几个洞表现出片石"透"的特色。

三、蒲竹英华

蒲华喜画竹，精于画竹，他的墨竹在中国绘画史上有一席之地，可以说自郑板桥后百余年间无与比肩者，这也是相当不易的。吴昌硕在其手稿《石交录》中写道："蒲作英（华），秀水人。善草书、画竹，自云学天台傅啸生。苍莽驰骤，脱尽畦畛。家贫，鬻画自给。时或升斗不济，仍陶然自得。余赠诗云：'蒲老竹叶大于掌，画壁古寺苍崖边。墨汁翻衣冷犹着，天涯作客才可怜……盖纪实也。'"

傅啸生何许人也？据《台州府志》记载，"傅濂，字啸生，临海人，廪膳生。能诗，有文名，工浅绛山水及墨竹，浅色花卉，有大家风范。然不轻为人作，后客四明，墨迹流传颇多，与定海厉骇谷（拭）、镇海姚梅伯（燮），并称'浙东三海'。"又据《临海县志》记载，"傅濂，号少岩，后号啸生，廪膳生。诗笔清超，善浅绛山水。峰峦树石，瘦劲萧疏，骎骎乎入大痴之室；旁及兰竹花卉，色色精妙。又善铁笔，古秀雄浑，得汉瓦当文遗意。平生踪迹，甬上居多，甬人得其片纸，以至宝蓄之。"

通过以上二方志记载，可以推断蒲华大约是在1864年第一次出游到了宁波和台州以后，才开始大量接触到傅啸生的作品的。只可惜傅啸生的墨竹作品今已难见。随着游历日广，蒲华所见也渐多，又陆续接触到历代画竹名家的作品，他对这些作品都

系统地进行了学习,从文徵明、唐寅、祝允明的墨竹作品到吴镇、李衎,再一直上溯到文同、苏轼,通过融冶诸家,再自出机杼,最终创造出具有他自己独特风格的墨竹,被时人赞为"蒲竹"。"蒲竹"风格的形成,大约在他四十五六岁前后,因那时他已总结出一套画竹的方法:"画竹之法,须于介字、分字、五笔、七笔、起首,所谓整而不板,复而不乱。竹干须劲挺有力,忌在稚弱,小枝则随手点缀,无须粘滞。然必悬臂中锋,十分纯熟,庶几有笔情墨情,不落呆诠。有法而化,雅韵自然,切不可失笔墨二情也。"(题《文苏余韵》册)

他画的墨竹,在章法上,往往上不结顶,下不露根,只取竹子中间一段,好似特写一般的视觉效果,这在以前的画竹作品中是没有的,是蒲华的个人创造;在物象结构上,也不同于文同、李衎的结构严谨(尽管有些作品上题着对文同、李衎的仰慕之词),倒是近于吴镇而又比吴镇更为轻松随意。在历代画竹名

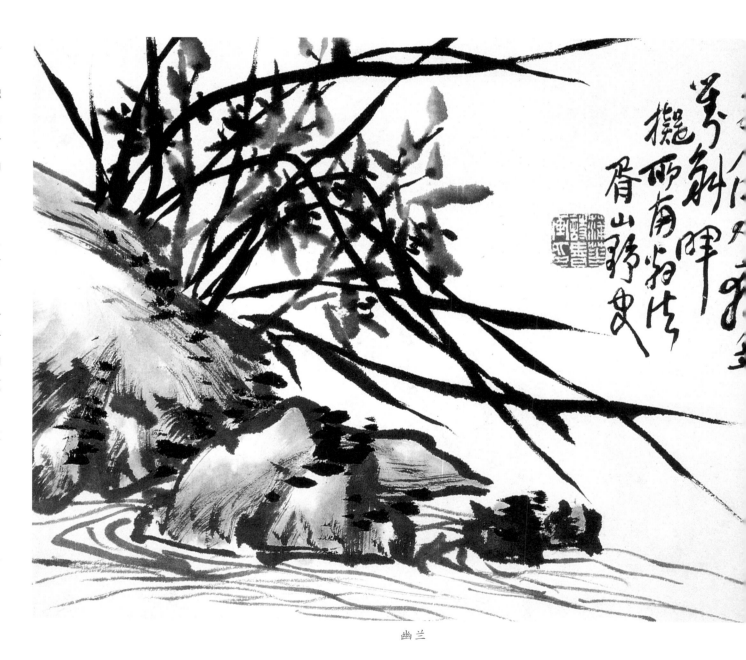

幽兰

8

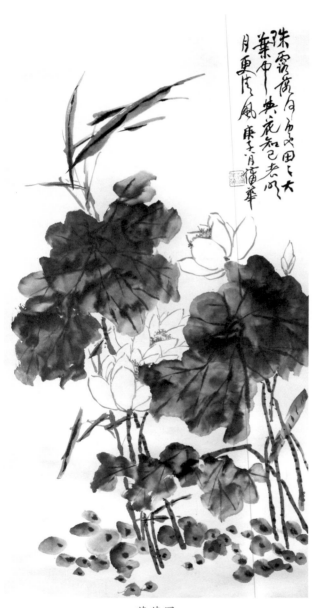

荷花图

家中，他对于吴镇最为倾心，取法最多。他现存的临仿历代名家的墨竹作品中，以临仿吴镇的（题有"学仲圭""拟梅道人本"等款）数量最多。

人多称颂蒲华之竹，事实上，他的墨兰亦极佳，水平不逊于其墨竹。如《幽兰》，画家将兰花兰叶的临水飘曳之姿表现得极为生动妩媚，兰叶穿插十分优美，足以为范。

四、元气淋漓

蒲华擅长画大画，他的好友张鸣珂在《寒松阁谈艺琐录》内说他："工画山水、花卉。大屏巨障顷刻可成。"没有过人的才气、豪放的性情和高超熟练的技巧是很难做到的，这也透露出蒲华作画的另一个特征——"出手迅捷"。胡天如《有关蒲华札记》中记载："大画铺于地，小画置于几，饭前画册页十二幅，饭后挥立幅数十。饭店衢州人颇多，见蒲索其画，往往立于柜边，一挥数十张，一一分赠，皆大欢喜。"可见他作画速度之快、数量之巨。

杜甫诗《奉先刘少府新画山水障歌》中赞刘县尉所作巨幅山水道："元气淋漓障犹湿，真宰上诉天应泣。"其中透出一层意思，即画巨幅水墨大画，必得善于驾驭水与墨，才能得到画成后许久仍有水墨淋漓的湿润感觉。

蒲华擅长作大画，与他善于用水有很大关系，分析他的用水，好似囊括了墨与水、笔与水的各种"碰撞"：有"浓破淡""淡破浓""水破墨""墨破水"，有时在笔上先蘸墨后蘸水，有时在纸上展开水墨的"游戏"和"追逐"。如《荷花图》中那大片的荷叶，是画家追求水墨效果最好的试验场，经过画家的一番经营，取得了看似不经意的水墨交融、淋漓尽致的丰富效果，没有这效果，整张画将会显得空洞而索然无味。又如他在画墨竹的粗干时，那种两边深中间淡似有高光的立体效果也是由于善于用水而取得的。当然，他不是每逢粗干便用此法，那样就流于程式化了。

五、书画相融

蒲华是位传统的文人画家，虽然自中年后就常往来于沪浙之间，到晚年又定居上海，但是他的文化基因决定了他很难受到新式的画派画风（包括西洋画法）的影响，他还是坚守着传统，并在传统中有所创新。支撑他绘画的最重要的基石就是书法，这点不能不提。

蒲华长于书法，尤擅草书，这一点是吴昌硕等海上书画名家公认的。时人多称他为画家，而他本人却"对书极自负，每告人，我书家画也"，可见他对于自己的书法似乎更为看重。近现代书画家陈小蝶曾记载蒲华教学生杨士猷学画墨竹的事："蒲华先令其学楷书，而后行草，最后才教以画法。"可见他对于书法的重视。所以蒲华的绘画，形象并不繁复，而书写意味很浓，如其写书法一样流利酣畅，似乎是一种情绪的宣泄。

蒲华作画随性，曾言"落笔之际，忘却天，忘却地，更要忘却自己，才能成为画中人"。虽任情挥写，但却大致不离画理，如他所作的墨竹小品《不可一日无此君》，看似乱头粗服的数十笔之间，却处处暗合画理：竹子为密处，石头寥寥几笔勾出，略皴两三笔，是为疏处，由此形成疏密对比。三竿竹子一粗二细，一淡二浓，又形成局部的小对比。浓的那枝细竹向上而后下垂，与右边斜插之竹枝形成呼应。画面的几处空白也安排得大小不一而有变化，达到了"从心所欲不逾矩"的境界。

六、"蒲石"之交

蒲华与吴昌硕的交谊长达三十七年，对他们二人来说，都是艺术生涯中很重要的历程。蒲华的生平资料较少，通过他的挚友、同道吴昌硕的言语文字可以勾勒出蒲华模糊的人物形象和后半生的行迹。蒲华年长吴昌硕十二岁，当蒲华在嘉兴初识吴昌硕时，吴昌硕还只有三十出头的年纪，当时名苍石，学画时间未久，对于蒲华的笔墨功力十分服膺。从吴昌硕及蒲华的另一挚友杨伯润的山水画作品中自题"拟临海啸生氏画法"的这一款识来看，他们极有可能是通过蒲华知道并接触到傅啸生的作品的，因傅的影响只在浙东南。

在蒲华与吴昌硕交往的三十余年间，蒲华曾多次为吴作画：

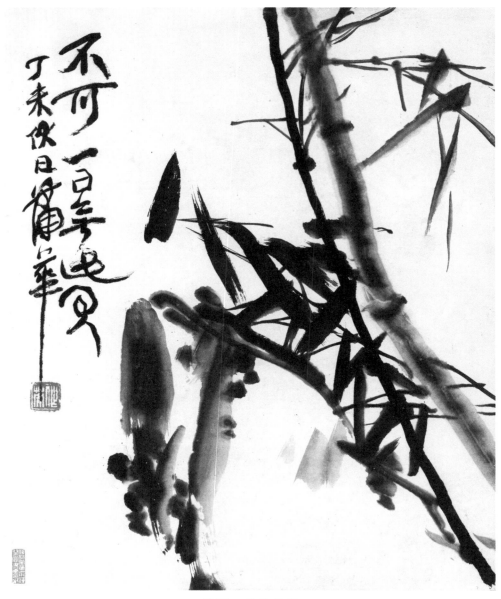

不可一日无此君

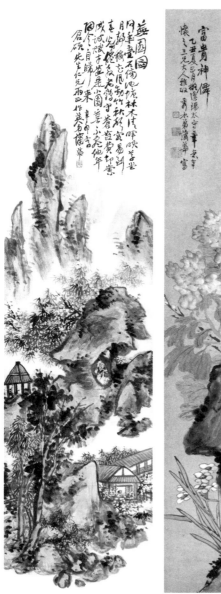

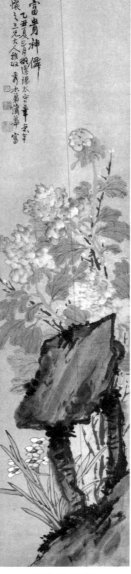

芜园图　　　　　富贵神仙图

五十二岁时为之作《墨竹图》，时昌硕四十岁；五十四岁为之作水墨山水《缶庐图卷》；五十六岁为之作《丛竹虚亭图》；六十岁为之作《芜园图》；七十二岁为之作《拟梅道人诗意图》；七十三岁又为之作《倚蓬人影出菰芦》。如此频繁地赠画和交流，不能说吴昌硕在学画过程中没有受到蒲华的影响。谢稚柳先生就曾说："蒲华的花竹与李复堂、李方膺是同声相应的，吴昌硕的墨竹，其体制正是从蒲华而来。"（《海上名画》前言）

由于蒲华平时不修边幅，人们戏称他为"蒲邋遢"，吴昌硕在蒲华去世后为其《芙蓉庵燹余草》所作序中回忆蒲华："作英蒲君为余五十年前之老友也，晨夕过从，风趣可掬。尝于夏月间，衣粗葛，橐笔三两枝，诣缶庐。汗背如雨，喘息未定，即搦管写竹石。墨沈淋漓，竹叶如掌，萧萧飒飒，如疾风振林，听之有声，思之成咏。其襟怀之洒落，逾恒人也如斯。"从吴昌硕的记述和世人的戏称中可知蒲华确实有些"邋遢"，但也说明他是个襟怀坦荡、不拘小节的人。这"邋遢"二字不仅形容其外貌衣着，更重要的是指其画风而言，作画时亦不拘细节，譬如染色时常有染过形象边线或染不到的现象，但有时这反而增添了画面层次和兴味。

吴昌硕在为蒲华治印章边款和题画落款上提及蒲华都称他为"作老"，可见对他是很尊重的。当然后来吴昌硕的艺术成熟后，对蒲华也有影响，主要体现在绘画气局的影响上。正如王伯敏先生在《中国绘画史》中写到的："蒲华喜画大幅，饱墨淋漓，自嘉、道以后，能以气势磅礴取胜者，吴昌硕外，惟蒲华得之。"

蒲华去世后，吴昌硕等好友为其料理后事，可见二人情谊之深。

蒲华生前就誉满画界，但是他卖画的润格却一直比较微薄，可能与其画的量多易得有关，而这又与他不计锱铢、不矜惜笔墨、出手迅捷的豪放性格相关。但画价绝不是界定一位画家艺术成就高低的标准。蒲华只有一女，后人中亦无从艺者，在注重"名头"和作品"卖相"的十里洋场，虽然他也有不少题为《富贵神仙》《群仙拱寿》等一类寓意吉祥的作品，可是毕竟没有成为市场的宠儿，与一些画家相比似乎缺乏市场竞争力，但这并不能掩盖他的绘画艺术价值，倒是日本人曾广为收购蒲华的书画，可见蒲华书画的影响（蒲华去日本交流艺术的时间在吴昌硕之前）。

时间是试金石。近年来，蒲华书画的艺术价值又重新被人们所发现和重视，蒲华是当之无愧的"海上画派"的先驱，历史不会忘记这位"但开风气不为师"的传统中国画大家。

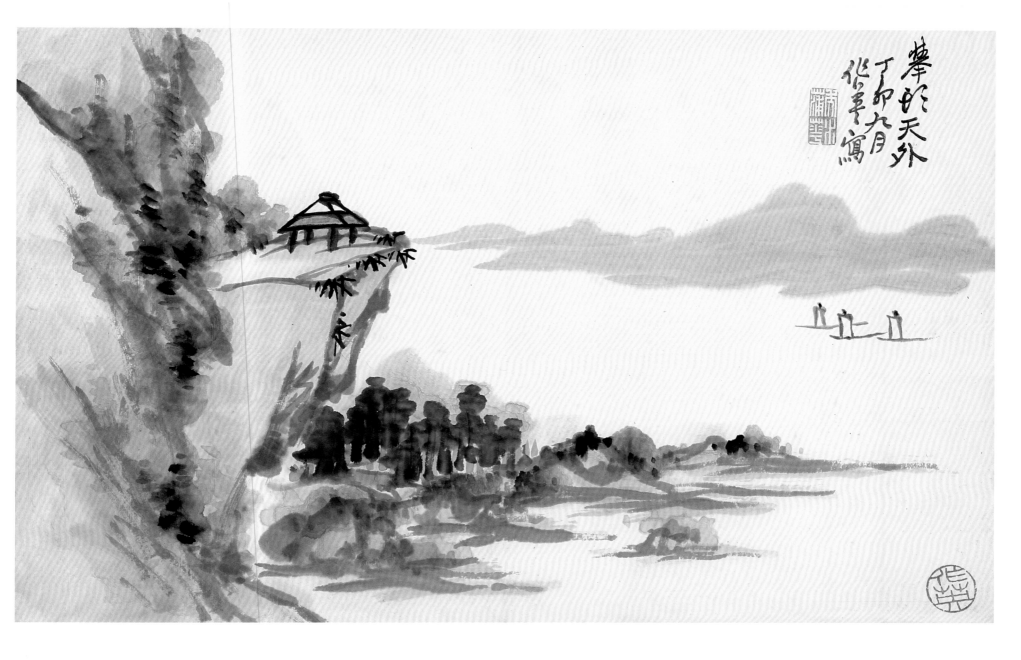

举头天外

　　此幅画题"举头天外"，画幅不大，但笔墨清润可喜，绘平远之景。近处崖壁用笔用色饱含水分、酣畅淋漓，树林前层以饱墨点画，后层则以赭石点干、花青染叶，层次丰富。远山只以淡墨涂染，虽无墨色变化，但山的外形极合渐行渐远之透视，可谓笔简意全。

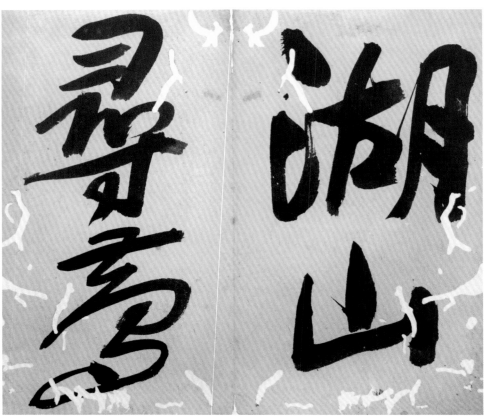

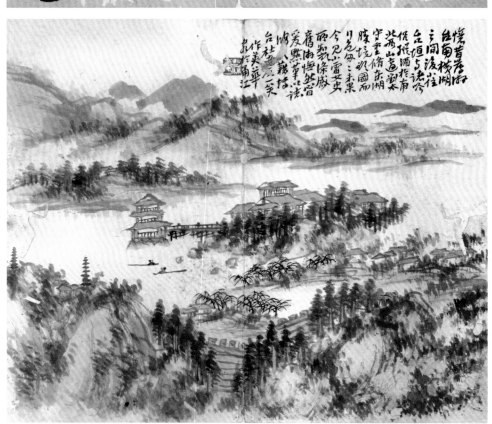

湖山寻梦

从画面题跋可知，此画是作者在宁波时根据记忆描绘的台州南部横湖的实景。跋曰："忆昔薄游台南横湖之间，后小住台垣，与诸吟侣纵酒于南北两山，适刘太守重修东湖胜境，欲图而行色匆匆，未果。今见小雷女史所制，深感旧游，怃然心目，爰点笔以志鸿□，藉博台社老友一笑。作英华客于甬江。"

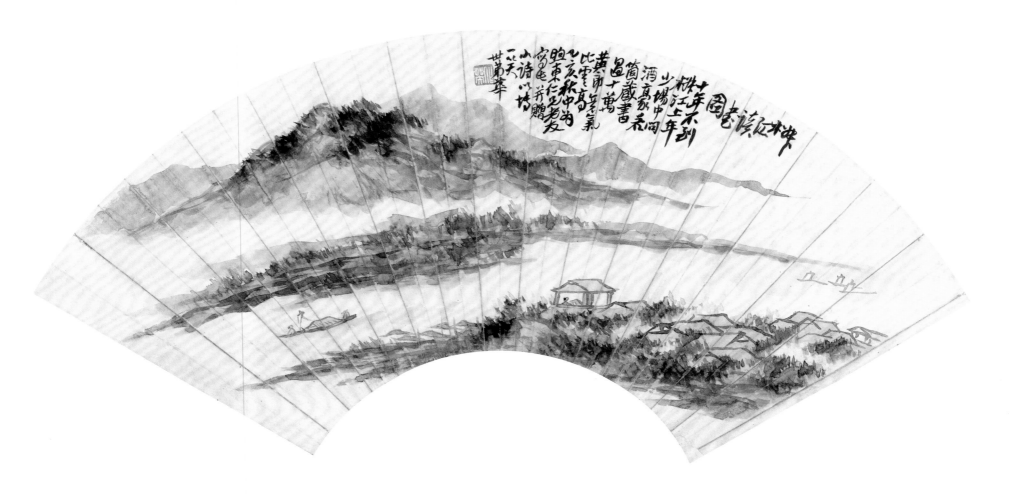

椒江读书图

　　此画作于 1875 年，蒲华四十四岁，从题跋分析，是他离开台州后所作，赠予其朋友黄煦东的。画面描绘的应是台州椒江沿岸的风景，闲坐小楼中读书者即为黄煦东。江上帆船往来，远山如黛，画家将古画的意境坐实到现实生活中来。

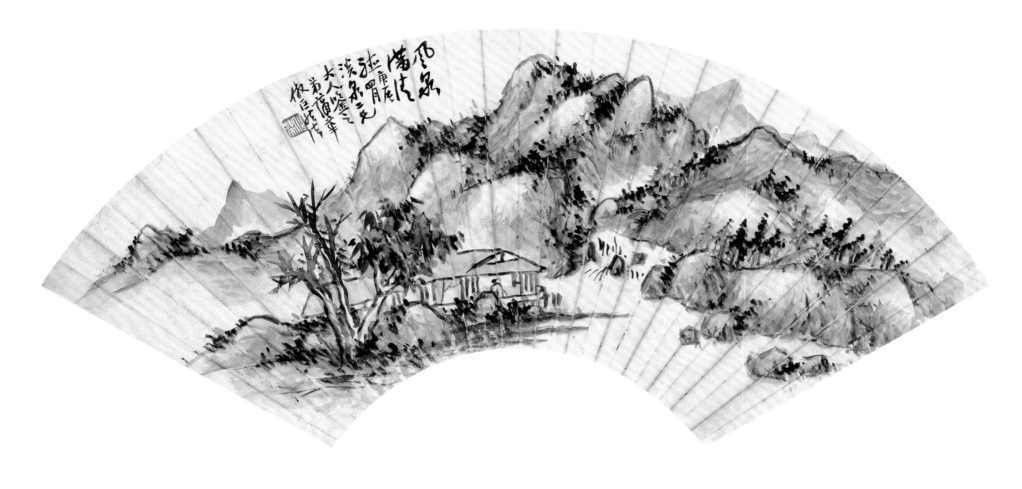

风泉满清听

　　这幅扇面山水是蒲华四十八岁时的作品，画得心平气和、中规中矩，是仿五代画僧巨然山水画的风格，扇面熟纸上的笔墨效果也接近于巨然绢本山水的效果，并且确实也得到了巨然画中的那股静气。

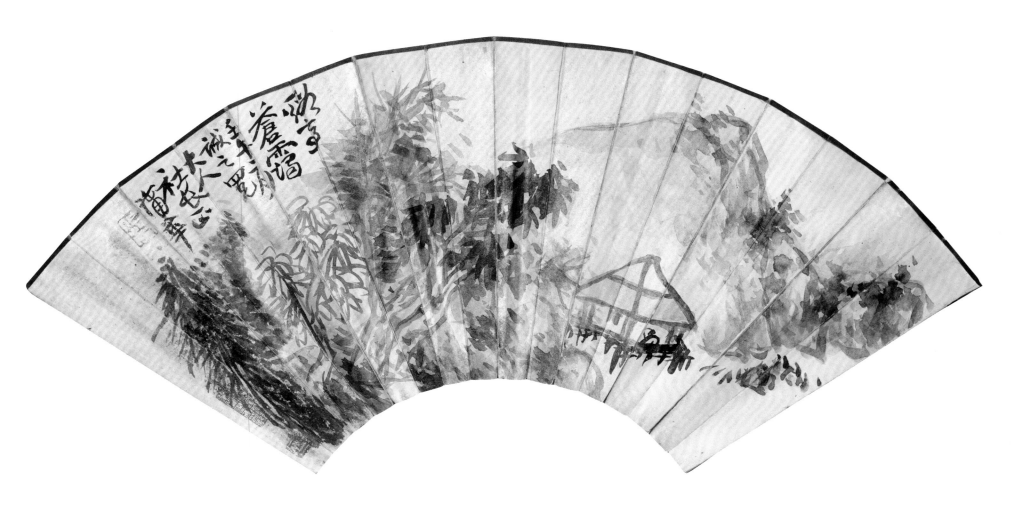

溪亭苍霭图

　　这是一幅扇面，尺幅不大，溪亭山水是扇面画中常见的题材，此画疏密关系处理得极好，从左至右为密—疏—密的关系，由于水分运用得宜，山水烟霭的气氛表现得非常充分。

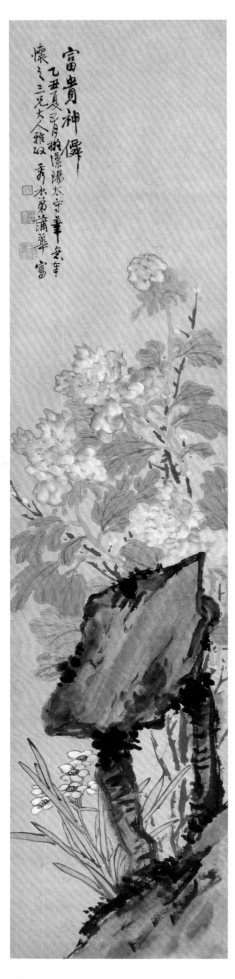

富贵神仙图

 此幅作品题署作于乙丑五月，即 1865 年，蒲华时年三十四岁，应为其早年之作。画中牡丹采用粉笔带脂（即先调白粉再调胭脂等红色点画花朵）的没骨手法描绘，似受与他同时代稍早的赵之谦的影响。风格规整秀润，在现存蒲华作品中较为少见，后期即不复作此类作品矣。

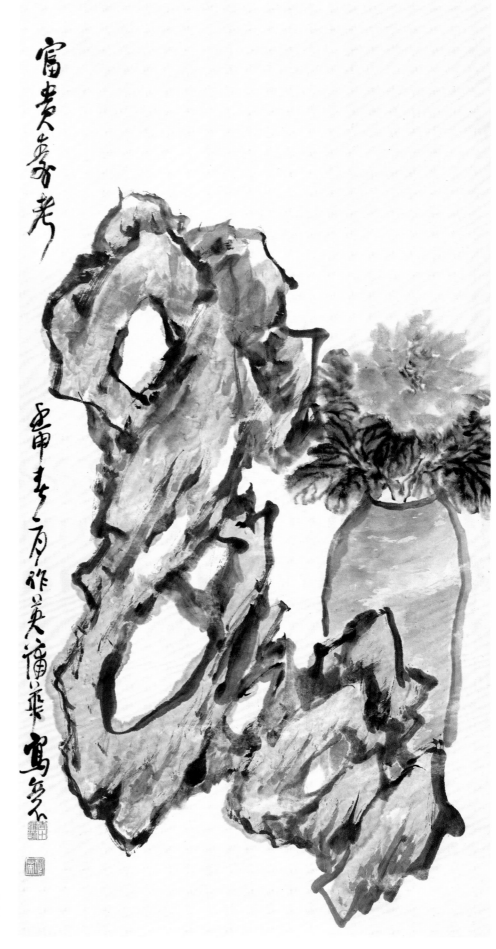

富贵寿考图

　　此幅《富贵寿考图》绘湖石、瓶花，以瓶中牡丹喻富贵，湖石造型奇崛、扭转得势，具"瘦、透、漏、皱"之特色，应有实物之参照，花瓶及牡丹之描绘用笔亦与湖石一样豪放，牡丹直以点虱快速画成。此画作于四十岁时，已初步形成自身风格。

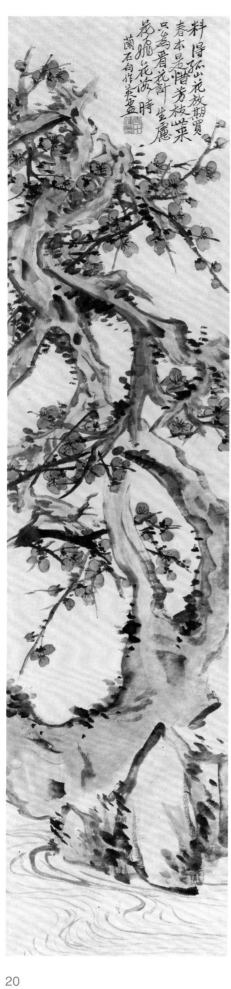

梅石图

　　画梅之要在于枝干。此红梅自画幅左下出枝而上，姿态变化可谓丰富，所画花为红梅花，以细笔勾勒花后，点以朱砂。此画风格在蒲华画中属于相对工整的一路，题款为行楷书，也极为少见。

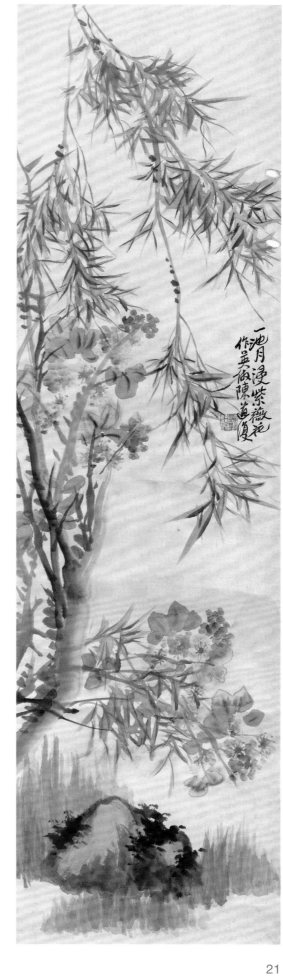

一池月浸紫薇花
作皆拟陈道复

紫薇杨柳图

　　明中期画家陈淳（字道复）在写意花鸟画上有极大成就和推动之功，与徐渭并称"青藤白阳"。此画仿陈淳风格，紫薇、杨柳穿插得宜，画面空灵，用色亦温和文雅，很好地体现了"一池月浸紫薇花"的意境。

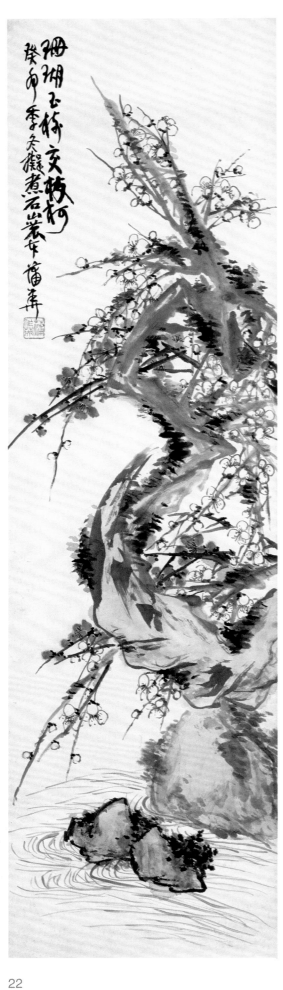

珊瑚玉树交枝柯

 此画画临水的红白二色梅花，以珊瑚喻红梅，以玉树喻白梅，白梅为主在前，用圈梅法为之，红梅在后为辅，以点瓤法为之，以示变化。款题"拟煮石山农本"，煮石山农，即元代画梅名家王冕。

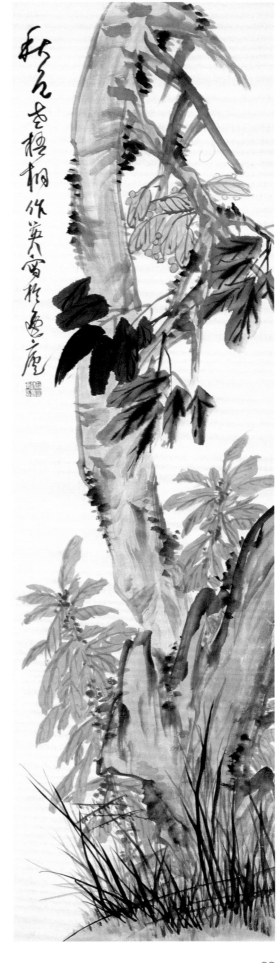

秋色老梧桐

　　"秋色老梧桐"系李白诗《秋登宣城谢朓北楼》中的一句，此图即画此诗意，画面中能体现秋色的，除了结籽的老梧桐树外，就是下方朱红色的雁来红了。雁来红又名老少年，也是文人喜画的秋天花卉题材。

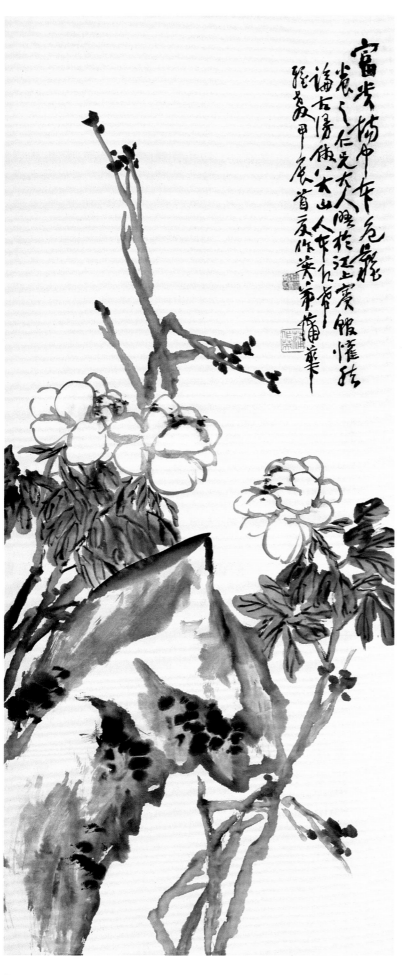

富贵场中本色难

　　"神仙队里风流易，富贵场中本色难"是晚清洋务派大臣、清官沈葆桢所撰的联句，是他坦荡一生的写照。沈与蒲华为同时代人，为蒲华所钦佩，故而画家以此句为题来作画，为体现"本色"，特意将牡丹花画成白色以示清白之意。

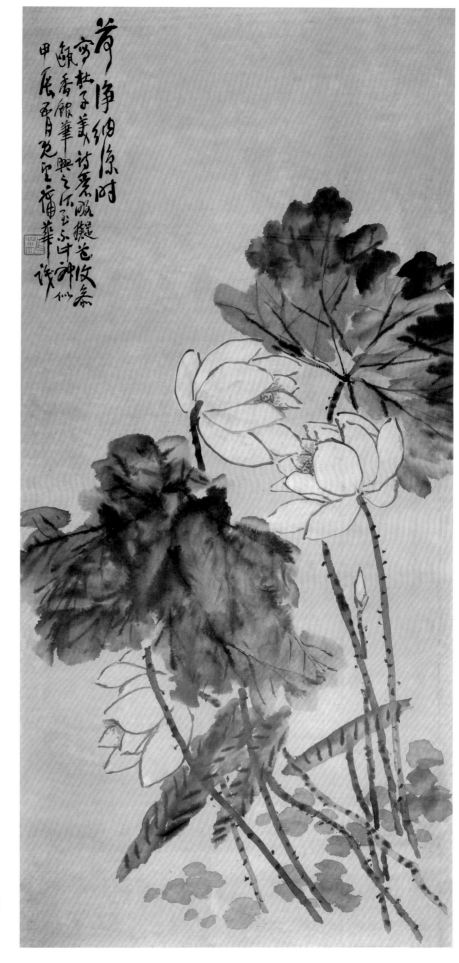

荷净纳凉时

　　蒲华曾以"荷净纳凉时"为题画过山水，这则是一幅以此为题的花鸟画。画家特意画白色荷花突出一个"净"字，一正一反两片大荷叶用破墨的方法使得效果丰富淋漓，其自题是糅和了陈道复和恽南田的笔墨设色法。

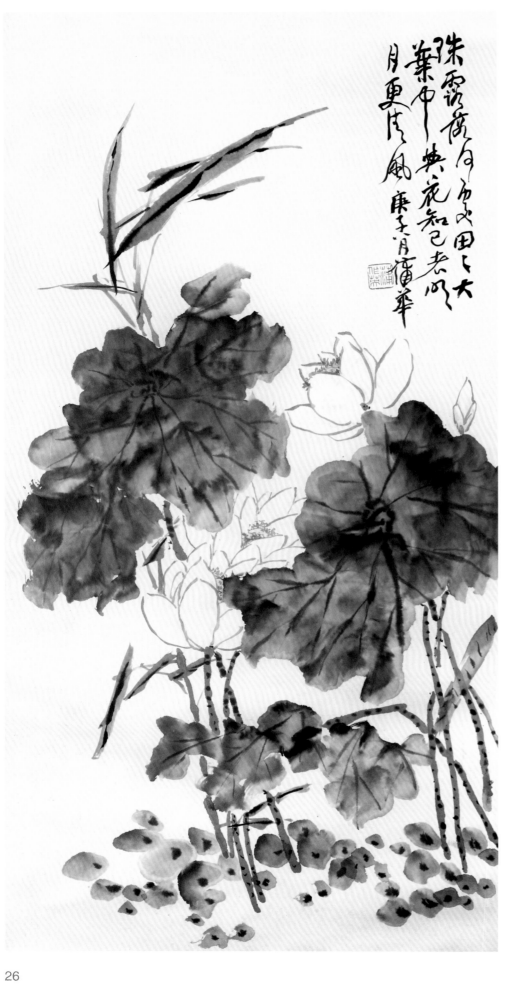

荷花图

　　画花卉，往往是画花容易画叶难，遇到面积大的叶子如荷叶，无论工笔还是写意都是很难的。此画三大片荷叶，蒲华画得水墨交融一点儿都不简单，原因在于他善于用水。

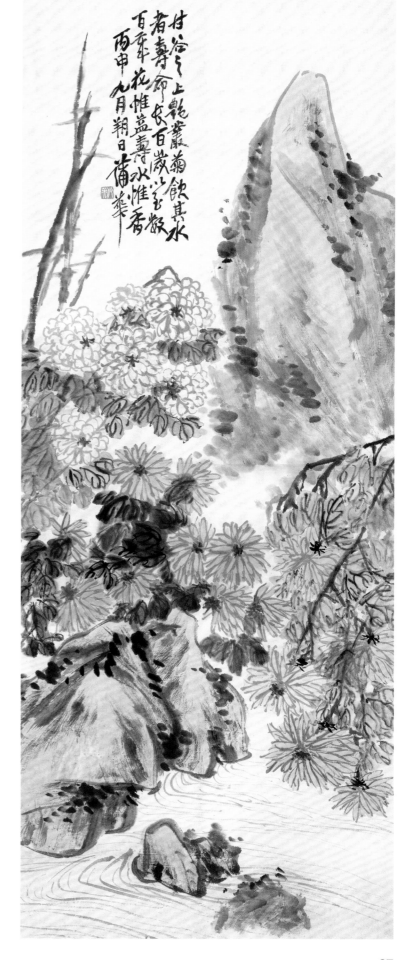

甘谷寿菊图

　　相传甘谷多大菊，饮其水者皆长寿。此画画红、黄、白三色大菊花，配以山石泉水，取长寿之象征意义。
三种菊花有所变化，花叶色彩和花瓣形状皆不同，以丰富画面效果，可见画家颇用了一番心思。

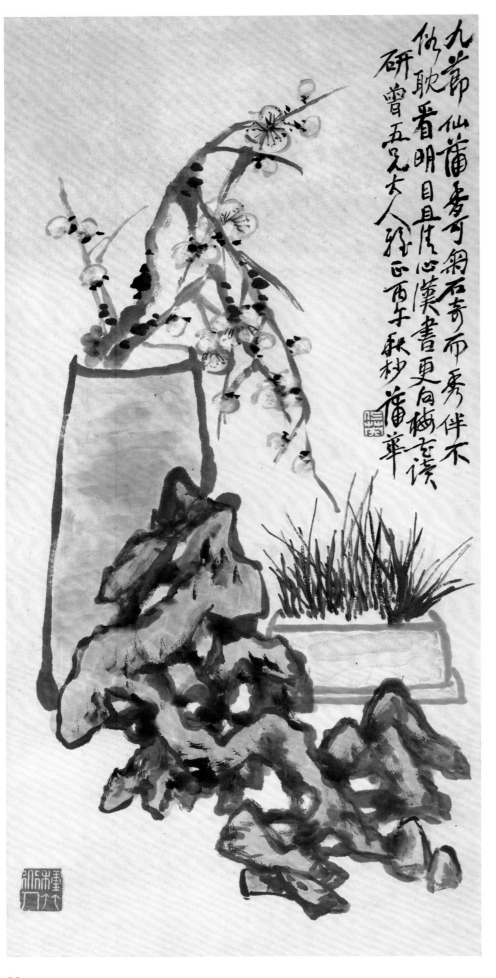

九节仙蒲秀可餐 石奇而秀伴不
俗 耿看明目且怡心 漢書更向梅邊讀
研曾五兄大人雅正 丙午秋杪 蒲華

案头清供

　　案头清供是海派画家常画的题材，蒲华这幅《案头清供》的章法起、承、转、合极为巧妙：造型奇崛的玲珑石自右下方为"起"，绿色梅瓶为"承"，梅花为"转"，蒲草为"合"。设色也极为淡雅，整幅画清气满纸。

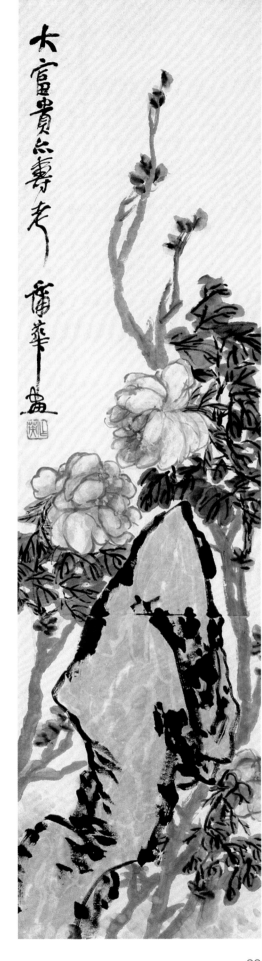

大富贵亦寿考

　　此幅画中的牡丹花头采用淡墨率笔双勾后赋淡色的方法，两花相向顾盼有情。叶则点垛后勾叶脉，与画花的方法形成对比。前景的湖石则用焦墨勾勒，敷以淡墨，十分醒目，前后层次也因此分明。

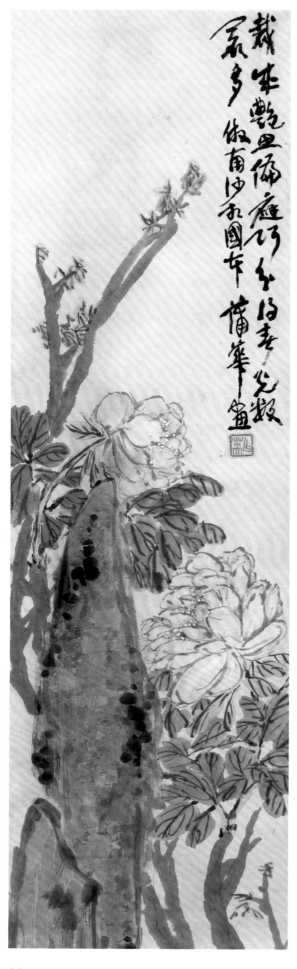

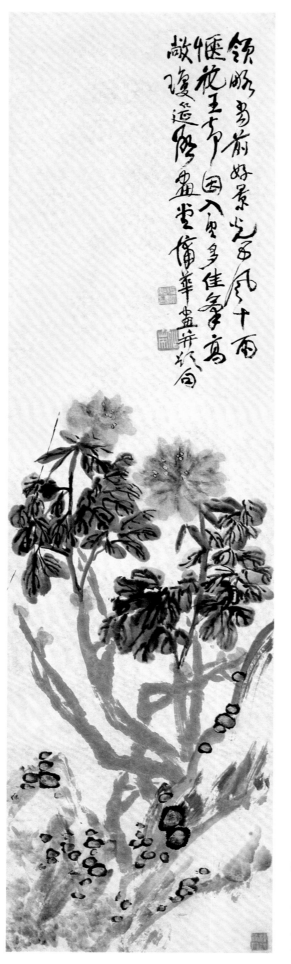

牡丹图（左）

这幅牡丹图，题为"仿南沙相国"，南沙相国即清初花鸟画家蒋廷锡，字南沙，因官至文华殿大学士，故称其为"相国"。蒋廷锡花鸟画受恽南田影响很深，但画风柔媚，蒲华的这幅临作得其柔而去其媚。

牡丹图（右）

这幅牡丹图比较别致，用石青调白粉画花头，且花、枝、叶皆以没骨法为之，两株牡丹姿态呼应生动。前面的坡石以淡墨勾皴，点苔先以浓墨点之，再复点石绿，这种装饰性的画风在蒲华画中较为少见，应为仿华新罗或新罗一派风格的画本。

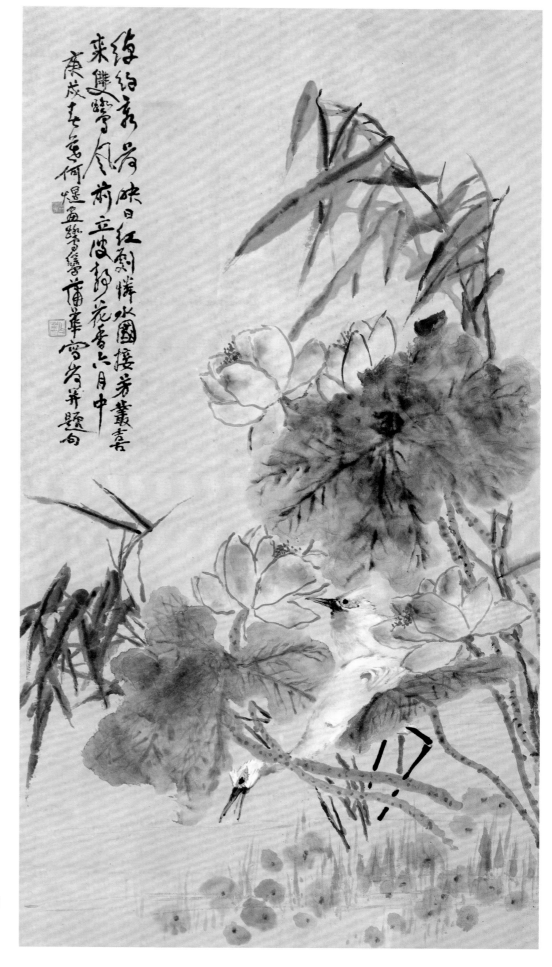

双鹭风荷

这是一幅合作画，蒲华的朋友何煜画白色双鹭，蒲华补粉色荷花并题句。整幅画的风格还是比较协调统一的，但对比可以发现，蒲华的用笔和气魄还是要大一些，不似何煜有些纤细，这也是大家风范的体现。

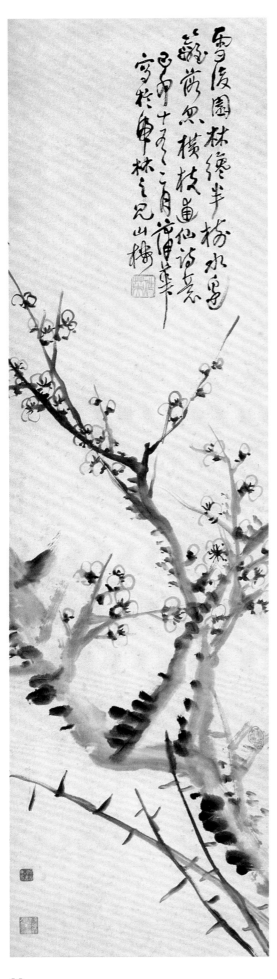

水边篱落忽横枝

　　北宋诗人林逋（字和靖）最喜梅花与鹤，有"梅妻鹤子"之称，并有多首咏梅诗流传于世。此画即画其诗意。梅枝从右下角发枝，用笔挺劲、墨色清透、很好地表现了梅花"清""劲"的品格。

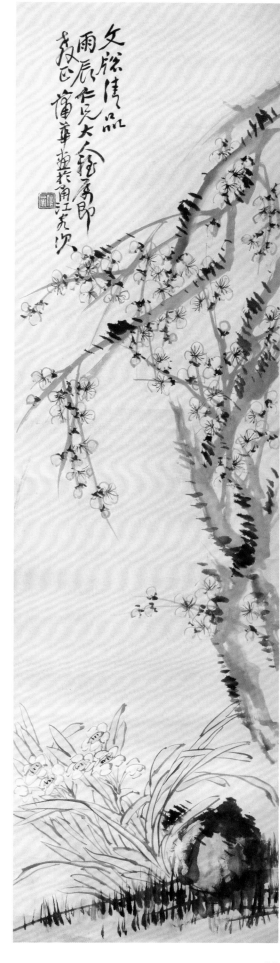

文窗清品

　　梅花、水仙为冬季文人所喜之清品，此画以水墨、白描双勾表现此二种花卉：水仙向左上舒展，梅花自右侧出枝后向上生发，而后折回向左下，与水仙相呼应，构图呈合抱之势。此画在蒲华作品中属于比较秀润的一路。

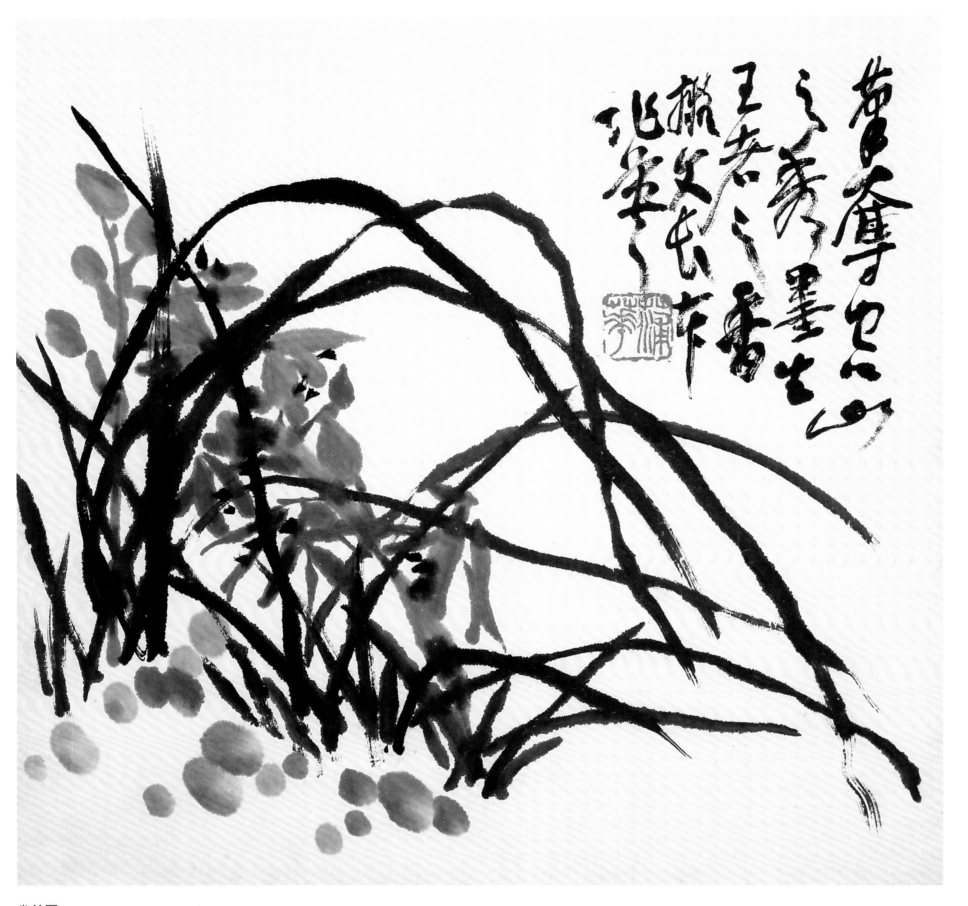

幽兰图

　　蒲华的个性有些方面与明代徐渭有相似之处——不羁、疏放、随性，故有"蒲邋遢"之称。此幅即拟徐文长本，用笔老到，尤其兰叶行笔沉着似有扛鼎之力，确实是"笔夺空山之秀、墨生王者之香"。

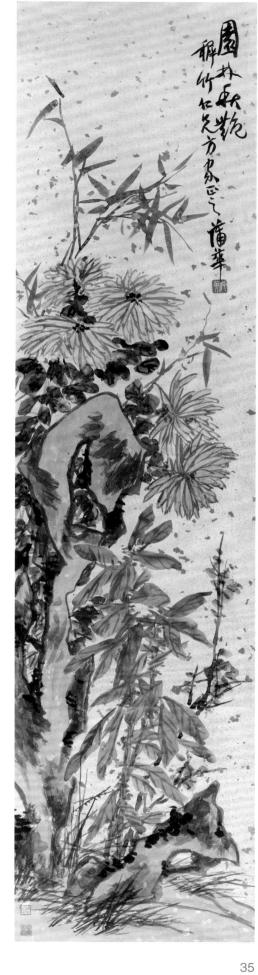

园林秋艳图

　　画家以黄、紫菊花和雁来红、绿色湖石齐聚来表现出"艳",不知是用心安排还是巧合,最前面的雁来红、后面的绿色湖石、再后的菊花、色彩是一层比一层淡。所以虽然色彩多,但是前后主次关系十分清楚,又加上细竹、杂枝、小草,使得画面丰富而不杂乱。

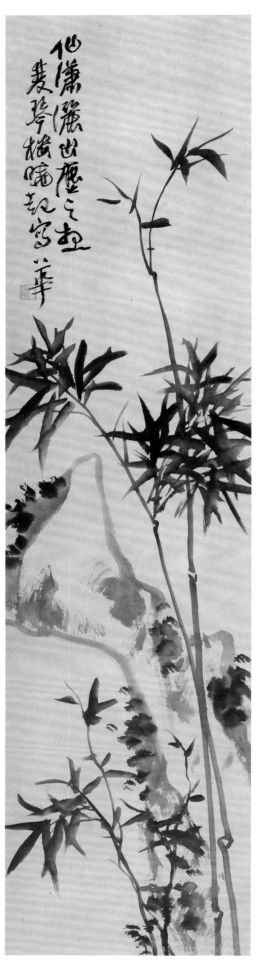

潇洒出尘

　　这幅竹石图所绘竹、石形象清瘦、笔法谨严，款末题"双琴楼晓起写"，大约早起时神清气爽，所以所绘之新篁也充满朝气，如年轻人一般。石头的造型也很奇警，呈两端大中间细的形状。依风格判断应是蒲华早期作品。

竹石图

虽然此画题跋中表露了对于元朝初年画竹大家李蓟丘（李衎）的钦慕之情，但是画家在画面上表现出来的还是自己的鲜明特色，竹叶撇法几乎是尖起尖收，脱却李衎之严谨外形而存其高格调也。

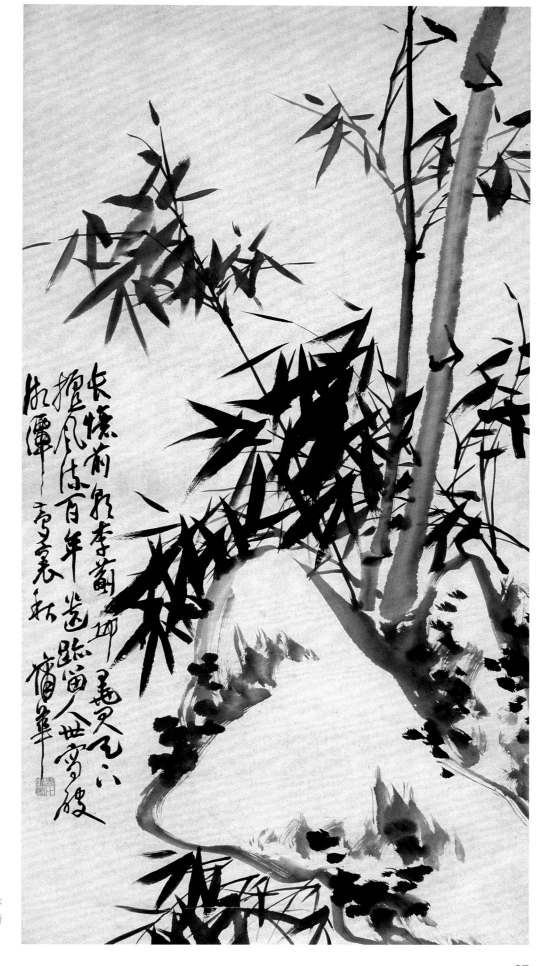

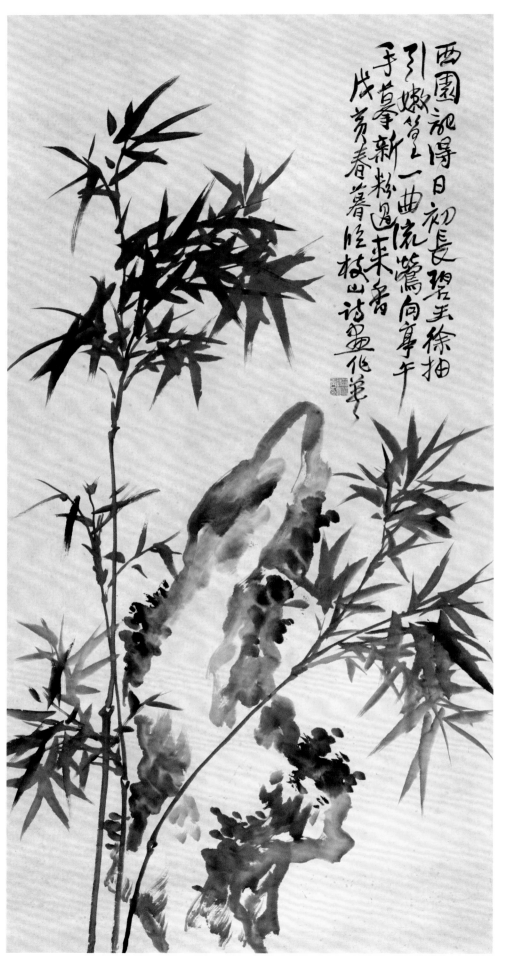

西園初得日初長碧玉徐抽
引嫩簜一曲流鶯向亭午
手畢新粉因來香
戊芳春暮隆枝山詩畫作華

临祝枝山诗画

　　祝枝山（祝允明）是明代著名书法家、画不多见，从这幅蒲华的临作我们可以判断，
祝枝山的原作风格应该也是比较严谨规整的。

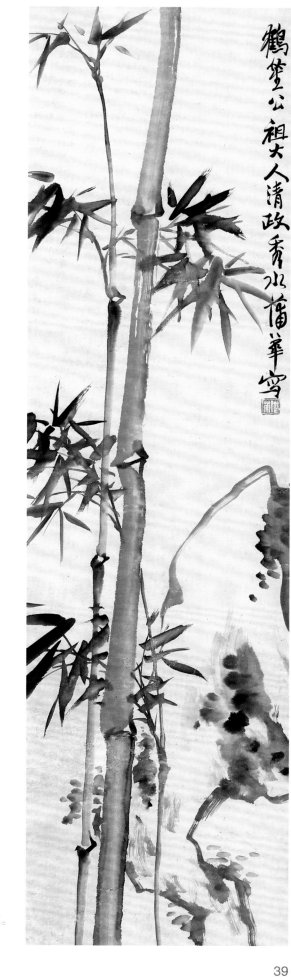

竹石图

　　蒲华画时有奇思，这幅画一粗一细两竿竹子并行直挺而上，而且距离如此之近，是一"险"也，又以最细之竹和湖石、苔点破之。湖石一半在画外，也是比较奇特的。

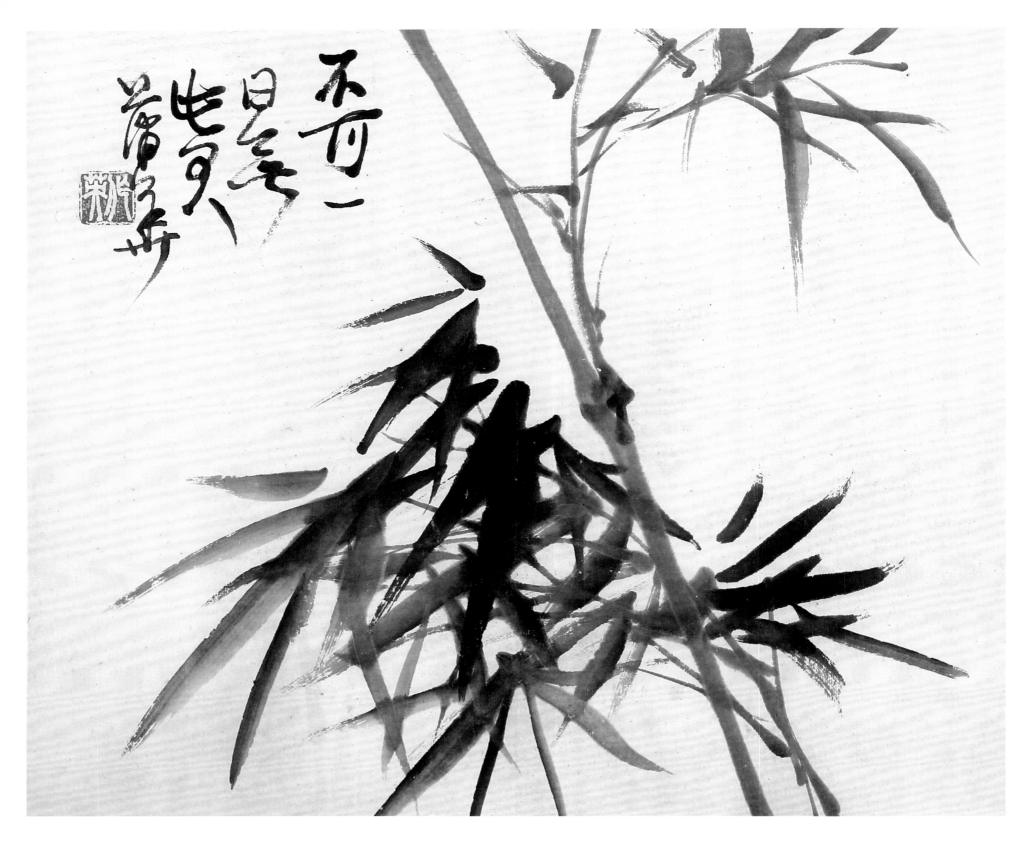

竹石十二开之一

　　东晋王子猷极喜竹，曾言"不可一日无此君"，此画即以此句为题。这幅小品仅写两枝墨竹（以长锋大笔写出），一长一短、一疏一密、一浓一淡，画面布白大小也极合画理。

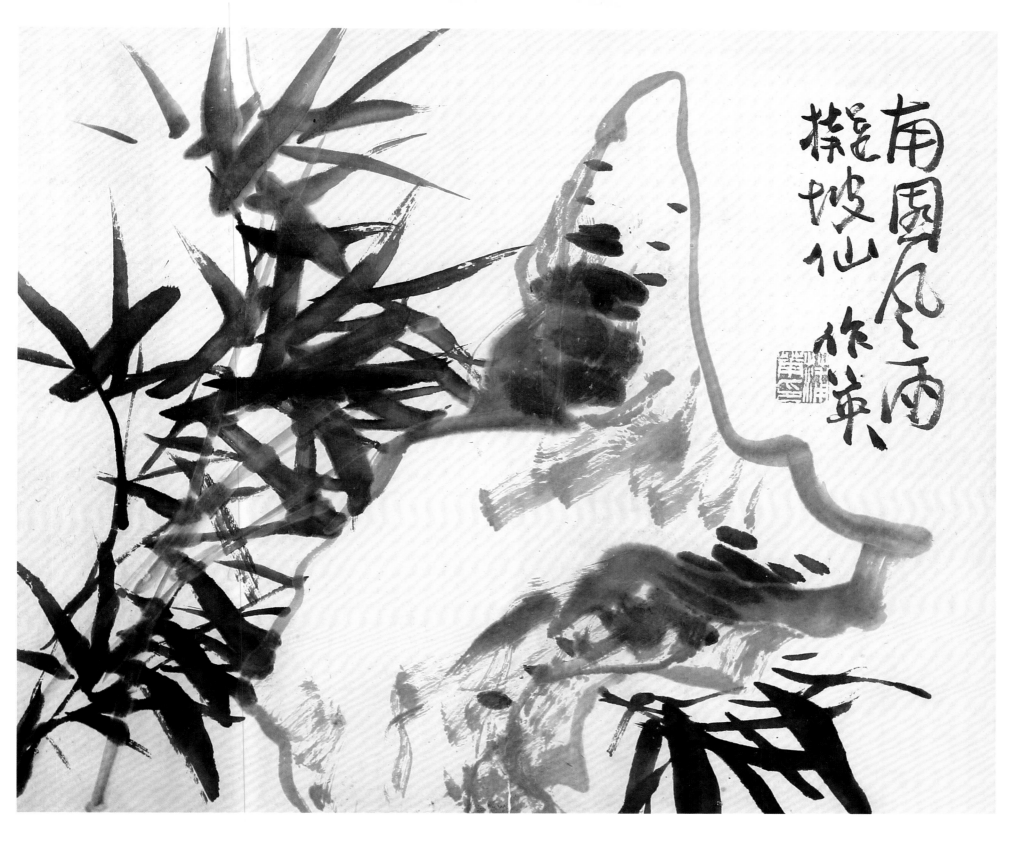

南园风雨
拟坡仙 作英

竹石十二开之二

　　"学不师古，如夜行无路"，蒲华的墨竹画之所以在中国绘画史上有一席之地，很重要的原因就是有所传承。从他画中的题跋来看，历代画竹名家高手他几乎都有所师法，其中最早的便是苏东坡，此幅即为拟坡仙之作。

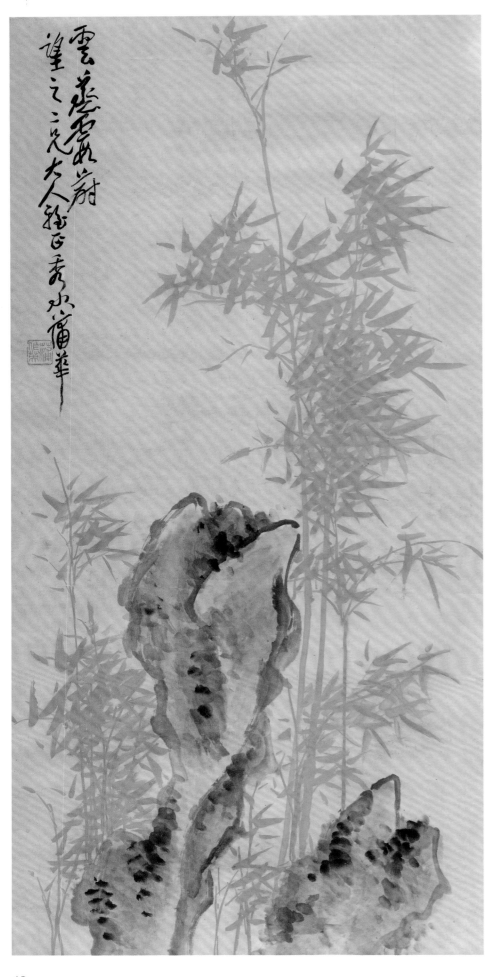

朱竹寿石图

　　以朱砂画竹相传始于苏东坡，此幅朱竹形象瘦劲，以浓淡不同的朱砂色表现出前后关系，一高一低两块湖石相配其间，红黑对比十分醒目，后来齐白石也常用这种搭配并加以强调夸张。

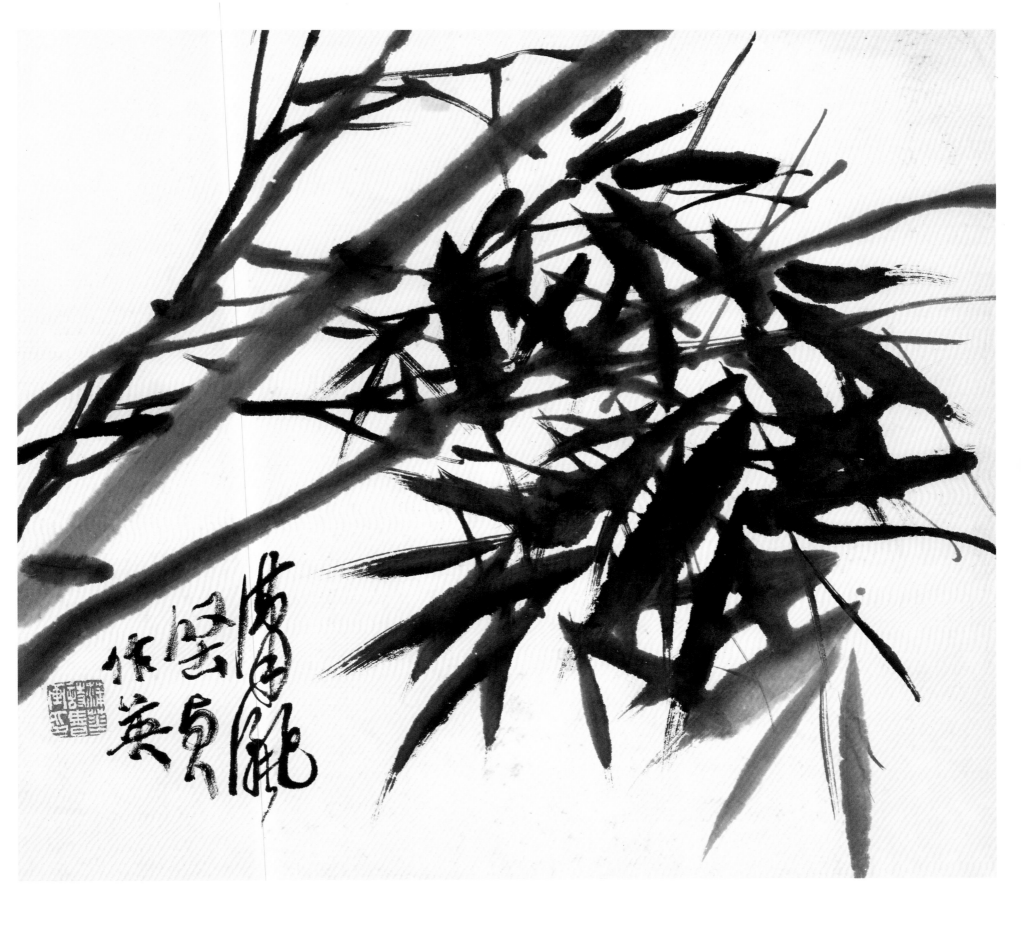

墨竹图

这幅墨竹小品比较有特色，因为只有一丛竹叶，视觉形象比较集中，也是截头去本，类似特写。枝干和叶的墨色变化微妙，恰到好处，这和画家擅长用水有关。

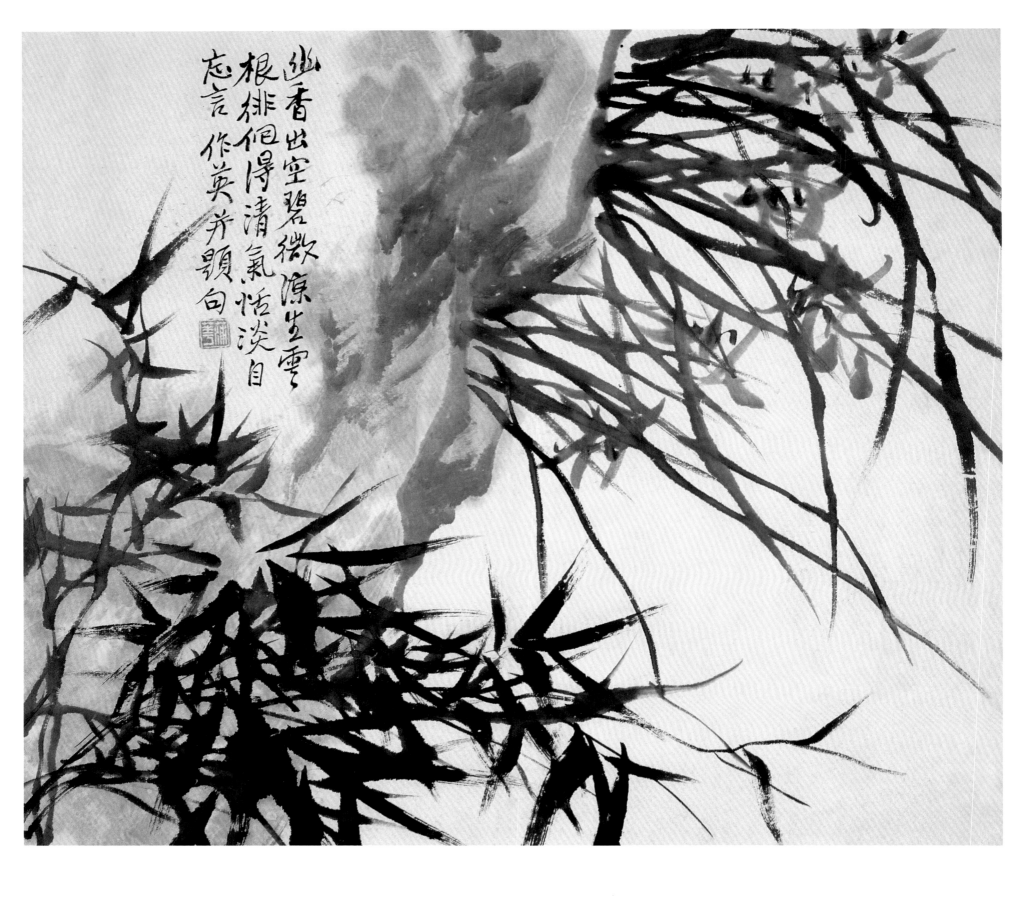

幽兰图

　　这幅兰竹尺幅不大，但章法较为别致，兰花自上中部发出向右方下垂，竹子从左下发出与之交搭成一体。此外，笔墨亦十分清健，浓淡枯湿变化丰富，耐人寻味。

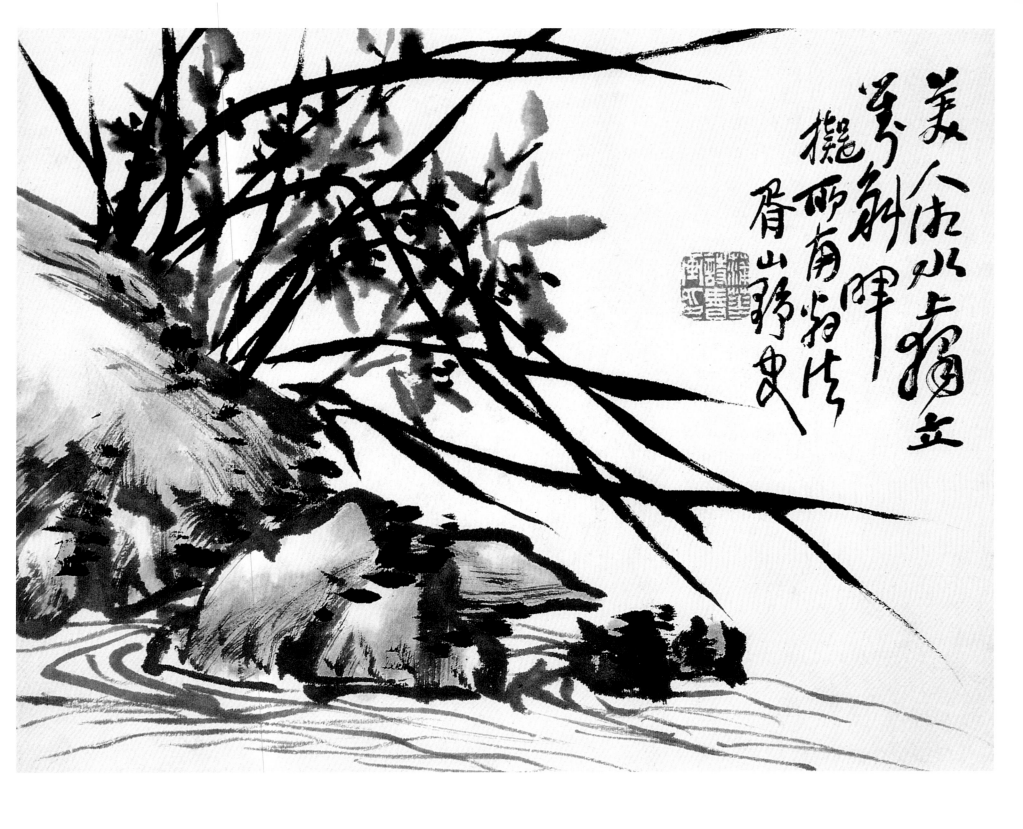

美人湘水上，独立对斜晖。拟所南翁法。嫩丽有幽情脊山孙史

幽兰图

　　在这幅小册页中，画家将兰花兰叶临水飘曳之姿表现得极为生动妩媚。款题："美人湘水上，独立对斜晖。拟所南翁法。"所南翁，即南宋末年画家郑思肖，以画兰闻名画史，从现传郑思肖的兰花作品风格来看，蒲华是有所发挥的、此画真得兰花之神姿也。

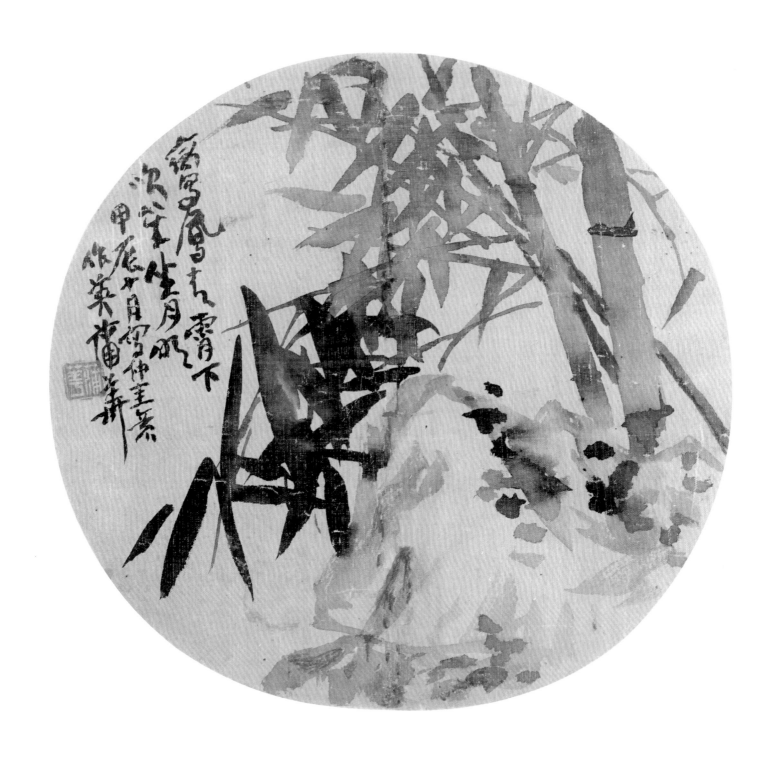

竹石图团扇

　　这是一个团扇，又是绢本的，所以画的效果与纸有所不同，墨色以淡墨为主，很是清新滋润。所画短短四竿墨竹，上不见顶，下不露根，像是从圆窗里望出去的一般，又似特写，别有一番情味。

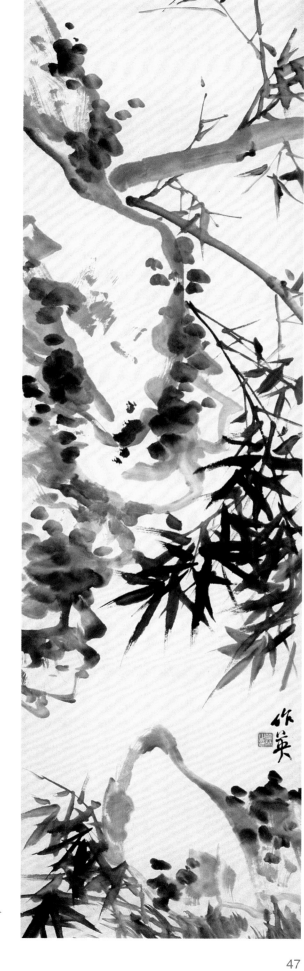

墨竹图

　　这幅条幅形式的墨竹图章法颇为奇特：条幅的宽度本已很窄，但此画中最主要的一丛竹子居然是从上部偏左处横着出枝，分别向画内画外伸展。下部一块石、一丛竹，上下以题款连接成一体。

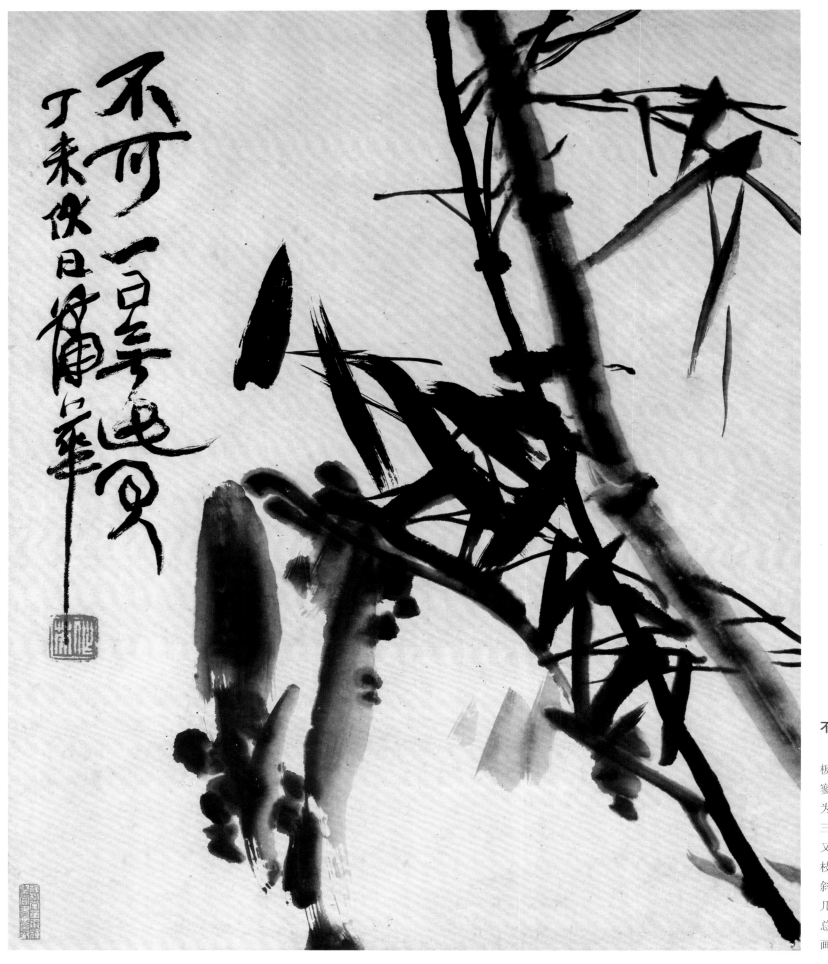

不可一日无此君

这幅小品极简单，但是也极精彩。竹子为密处，石头寥寥几笔勾出，略皴两三笔，是为疏处，由此形成疏密对比。三竿竹子一粗二细，一淡二浓，又形成局部的小对比。浓的那枝细竹向上而后下垂，与右边斜插之竹枝形成呼应。画面的几处空白也安排得大小不一。总之，此画不大，却处处合乎画理。

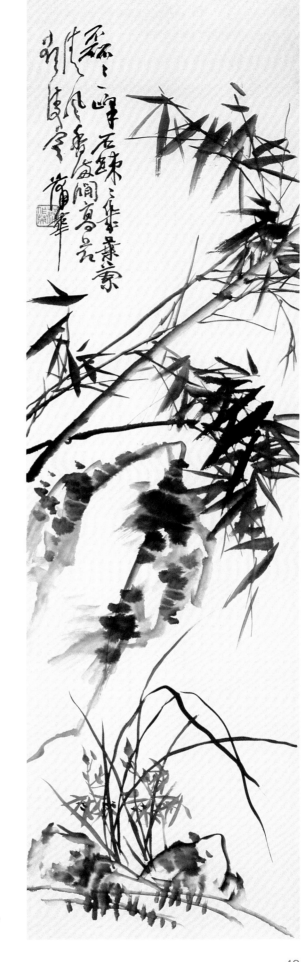

兰竹石图

 这幅兰竹石图用墨格外清透，这在竹竿、石头上表现得尤为明显，兰花在画中起到连接下部坡石和中间石头的"承"的作用，竹竿为"转"，最上枝叶与题款为"合"。因此，这幅作品无论从笔墨还是章法上看，都是很成功的。

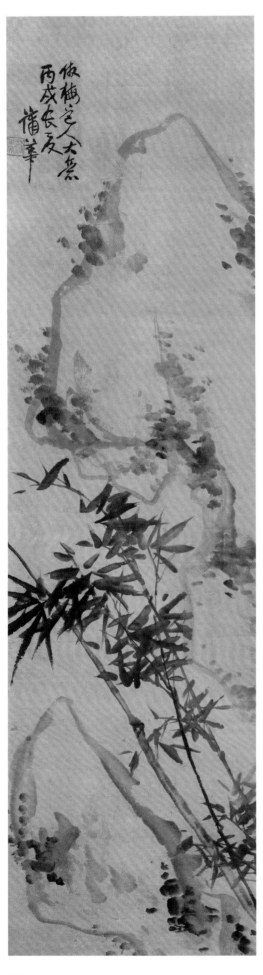

竹石图

　　这是一幅仿梅道人吴镇的竹石图。这幅画的章法较为别致，墨竹被安排在上下两块石头中间，两块石头一大一小，空勾无皴，也无色彩。因此，最重的墨色就在中间的三竿墨竹上了，虽然面积不大，但是作为主体十分突出。

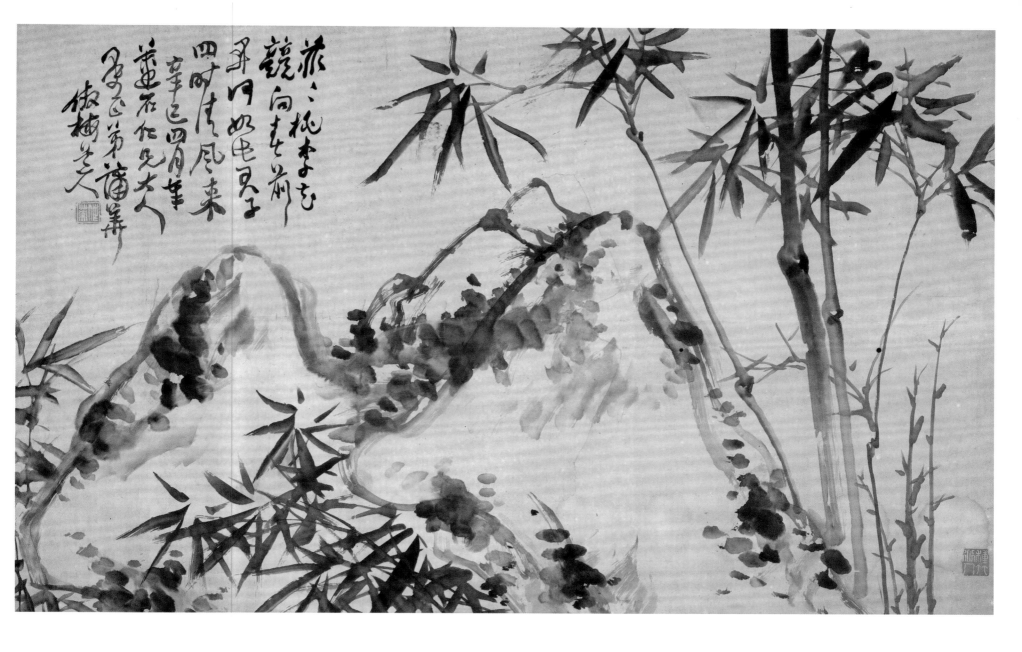

竹石图

　　这幅竹石图横幅也是仿梅道人吴镇的。吴镇名列元四家，除擅长山水外，墨竹亦享盛名，其墨竹与宋人及同时代李衎严谨的作风不同，多了一份潇洒及随性。蒲华有不少拟仿梅道人的作品，有性情相近的关系，也因与其为同乡，常见其作品之故。

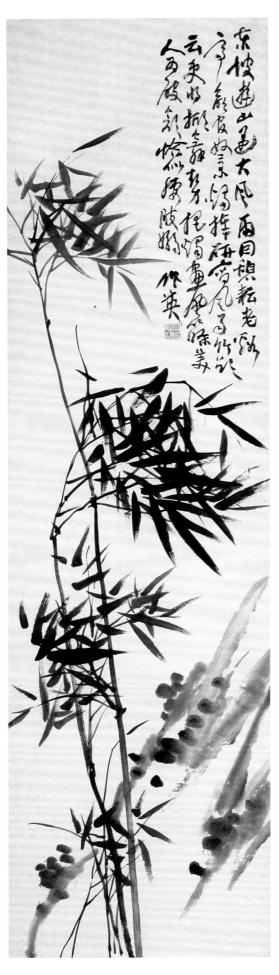

竹石图

　　从画中竹叶的动势可以感觉到这幅画画的是风竹，画家在题跋中写了苏轼画风竹的故事——东坡在山中遇风雨，偶来兴致画风竹，并将所画之竹枝比作美人之细腰。这幅竹即按此故事创作，因在山中遇风雨，所以竹后配了山坡而不是湖石。

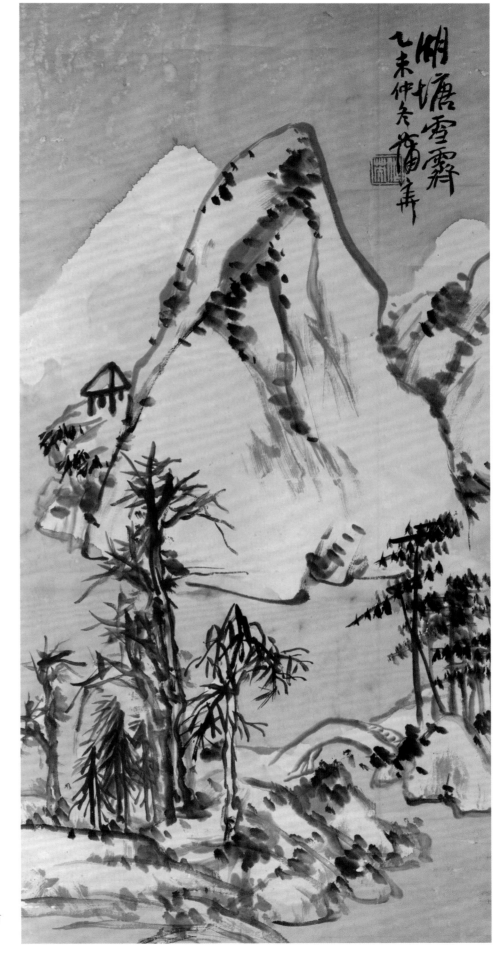

湖塘雪霁

　　蒲华喜画雪霁图，存世的也不少。这是一幅小景雪霁图，画的是湖塘雪后之景，用笔有稚拙之味，画幅虽不大，但树、石、山、亭、桥俱全，应有生活参照并加以集中概括。

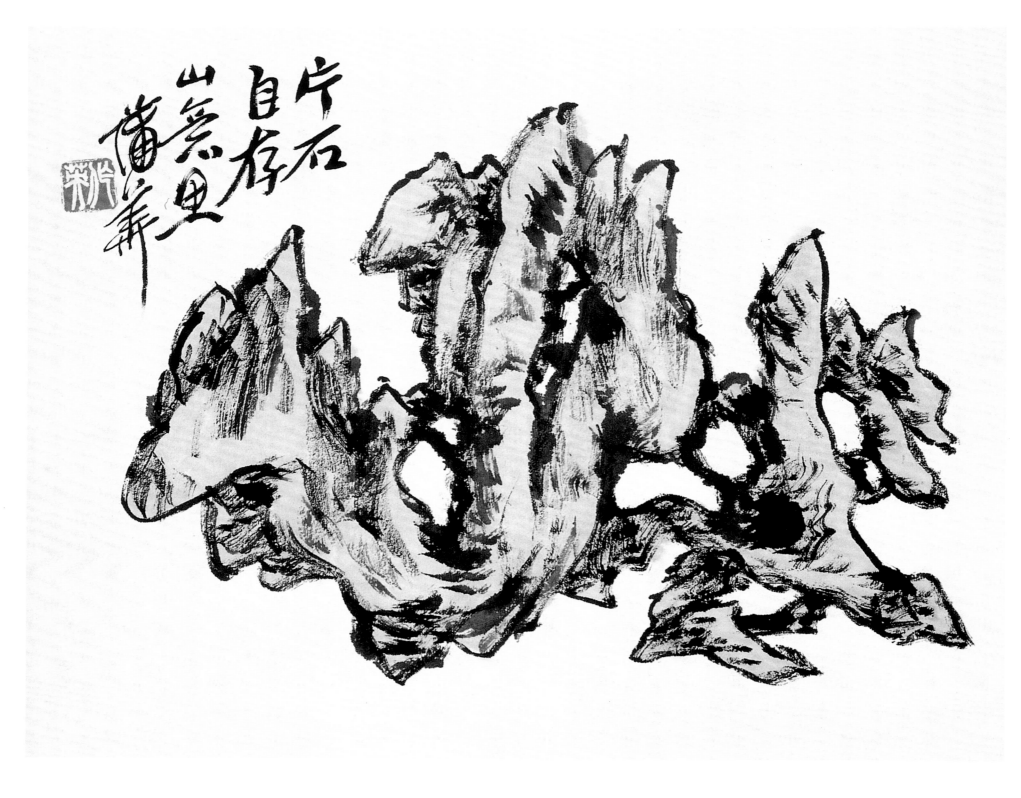

烟云供养之一

　　许多文人对于湖石都很痴迷，蒲华也画过不少湖石假山。这幅湖石款题"片石自存山意思"，画家也是把这片石当作山去画的，因此外形画得起伏有致，经过勾皴擦染，一座"小山"呈现在观者眼前。

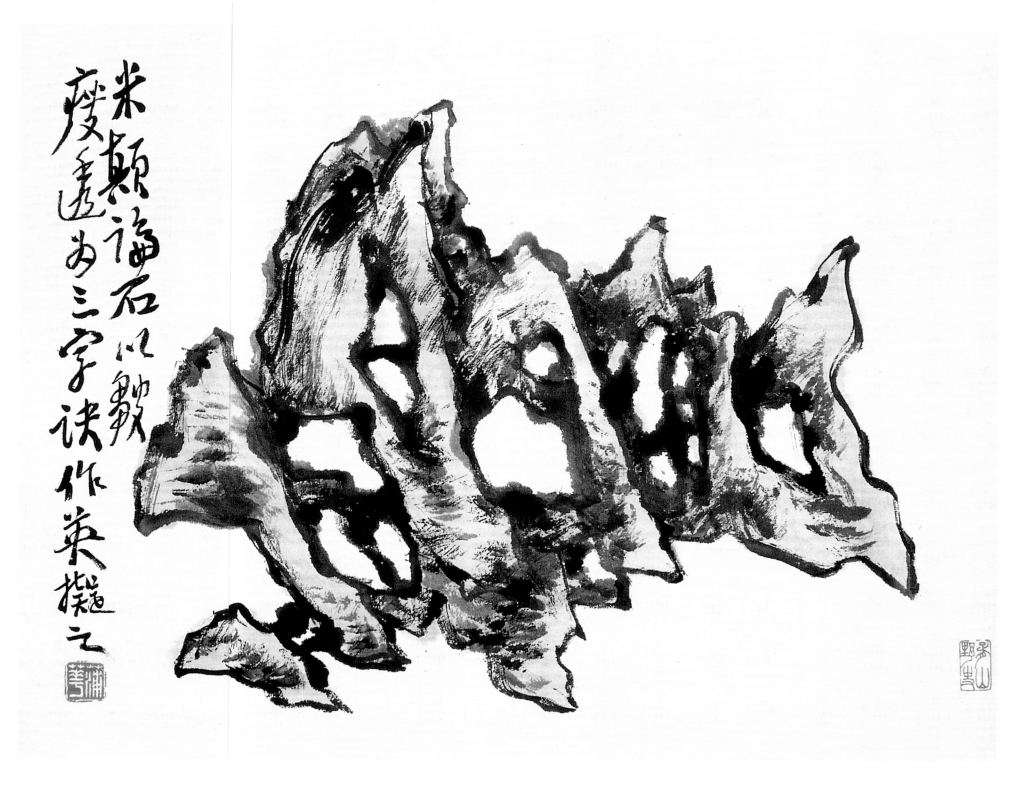

米颠论石以皱
瘦透为三字诀作英
拟之

烟云供养之二

　　自北宋米芾之后，世人赏鉴石头，多以其所拈出的"皱""瘦""透"三字诀为衡量标准。这幅湖石主要在"瘦""透"二字上下功夫，特别是通过大大小小十几个洞表现出片石"透"的特色。

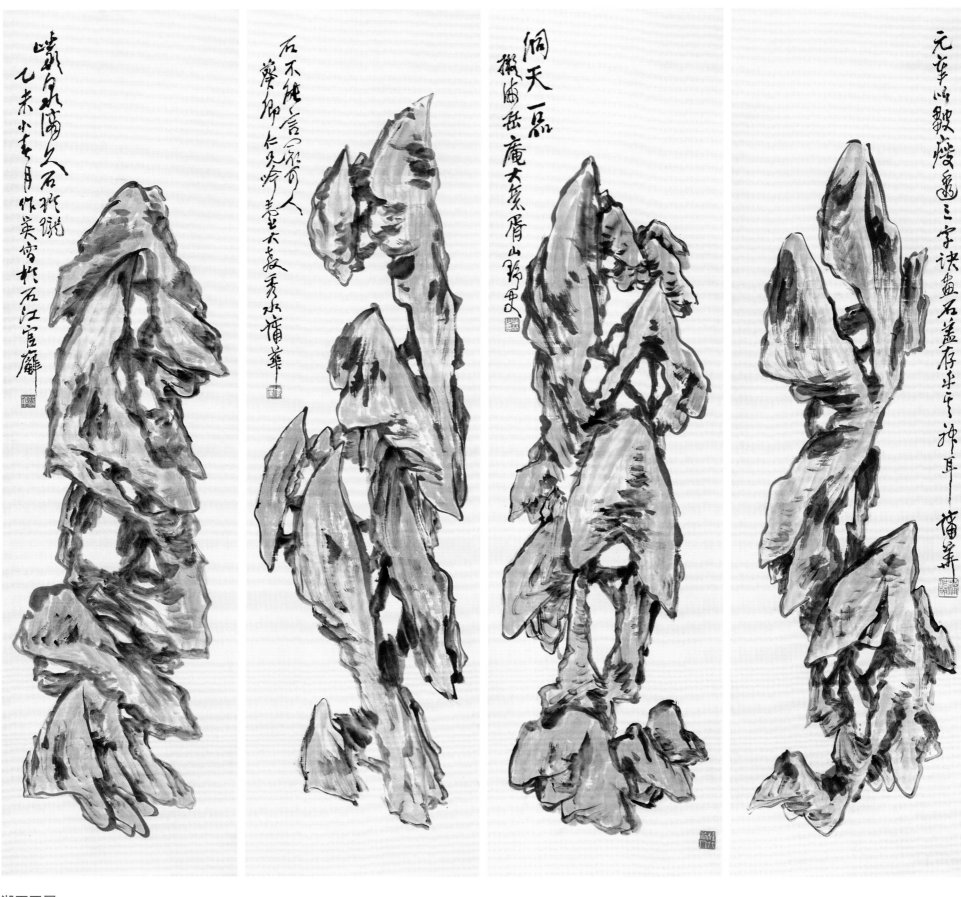

湖石四屏

　　浙江省博物馆所藏的这四屏蒲华的湖石，皆具"瘦""皱""透"的审美特性，正如其中一幅题跋所写，"元章以'皱''瘦''透'三字诀画石，盖存乎其神耳"。另三幅所题为"洞天一品""石不能言最可人""岩泉滴久石玲珑"，都道出了石的特性。

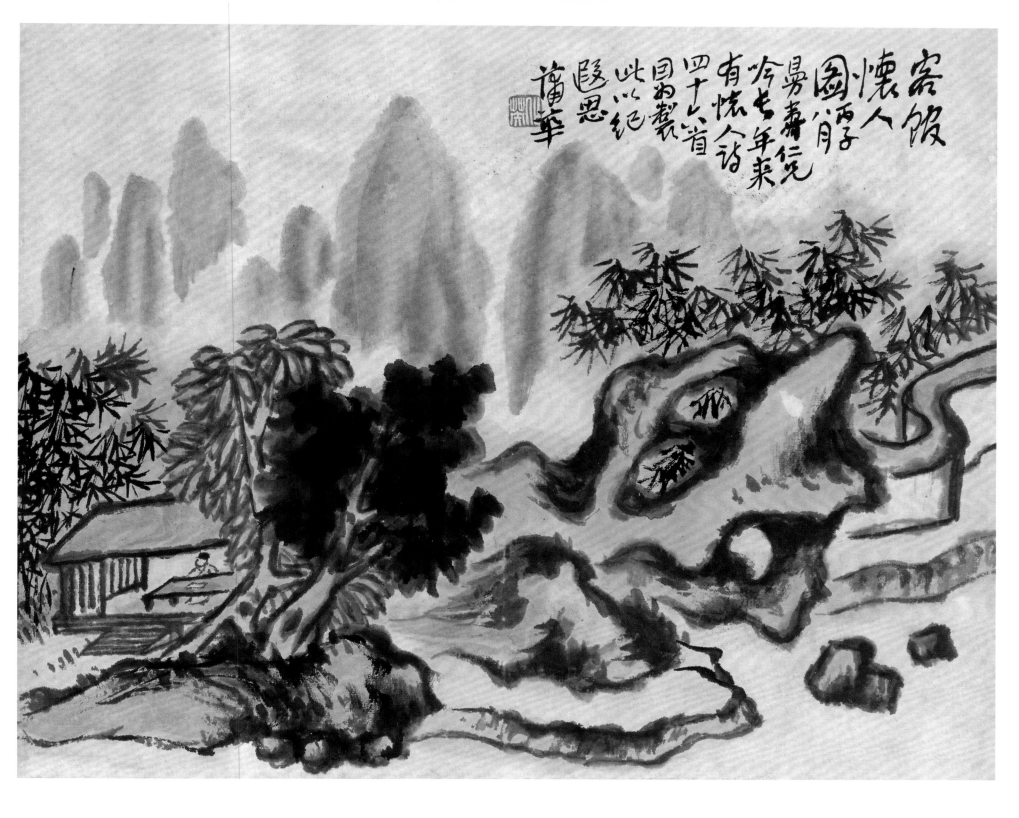

客馆怀人图

客馆怀人图两子八月昜寿仁兄吟玄年来有怀人诗四十八首因为制此以纪区思蒲华

客馆怀人图

　　蒲华此画与他所作的传统山水画距离较大，表现出一番奇趣，最奇的造型是横斜于画中的大假山，用笔粗阔，形态奇崛，似有描绘实景之感。图中房屋（客馆）中凭桌而坐的应该就是题跋中提到的昜寿仁兄了，画家画此以作遐思。

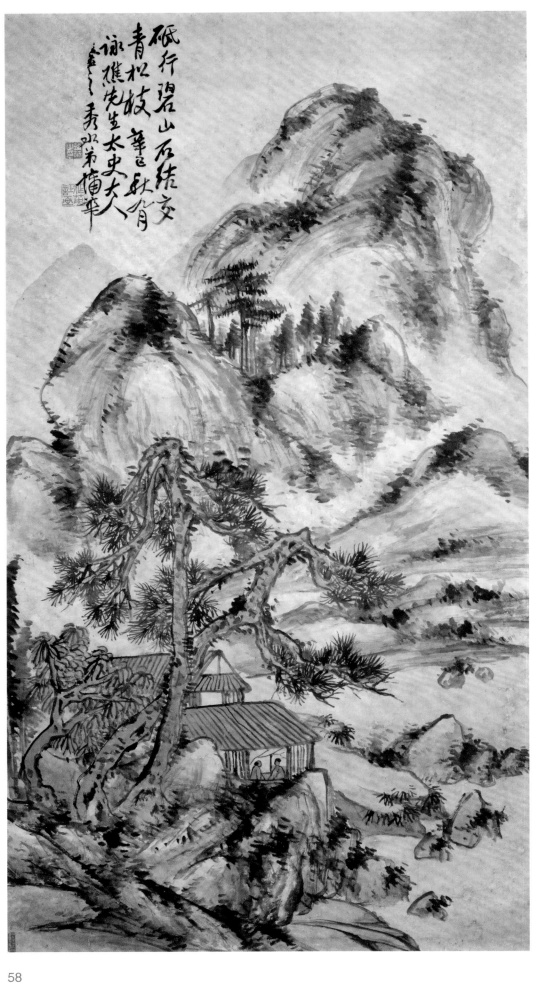

碧山青松图

　　此画用高远及深远相结合的章法，皴法则用披麻皴及米点皴，笔墨规矩，具有明净松糯的感觉，根据画风及款识知为蒲华五十岁时的作品。

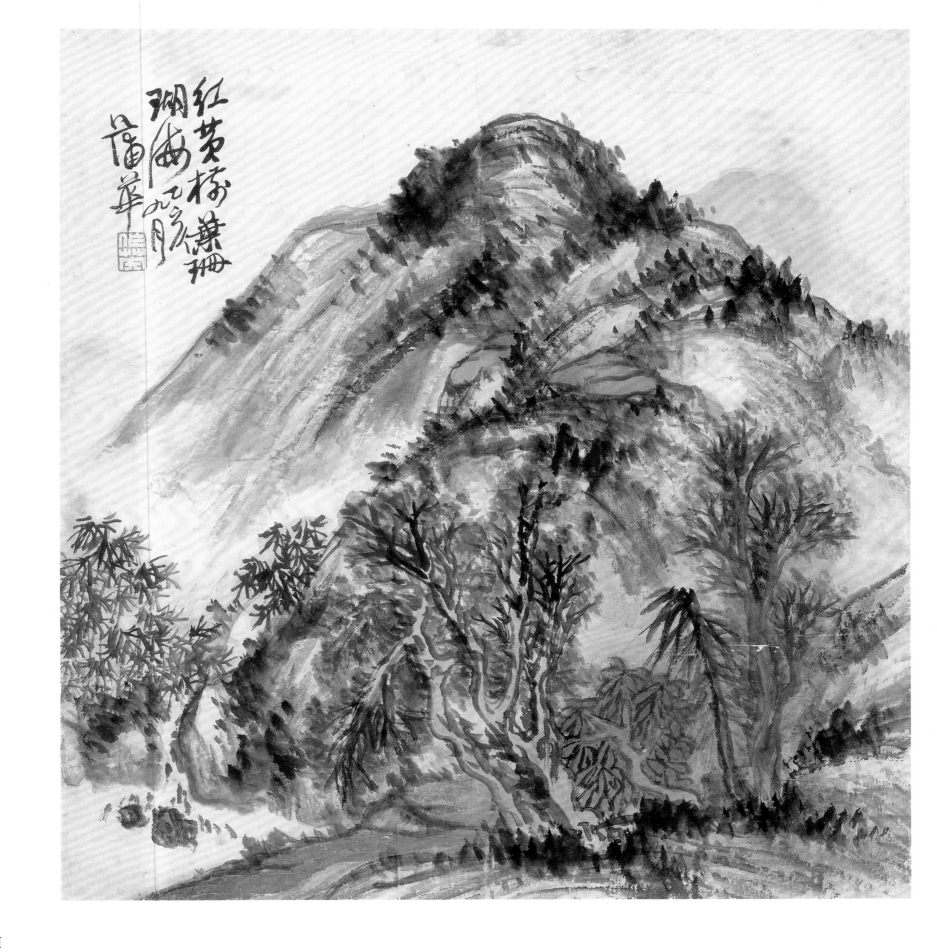

设色山水页

这是一幅秋山小景图，题曰"红黄树叶珊瑚海"。山石用披麻皴，兼有"矾头"之形，全自董源、巨然、黄公望等南宗一脉而来，用笔厚重，墨气氤氲，夕阳下秋天的感觉表现得很好。

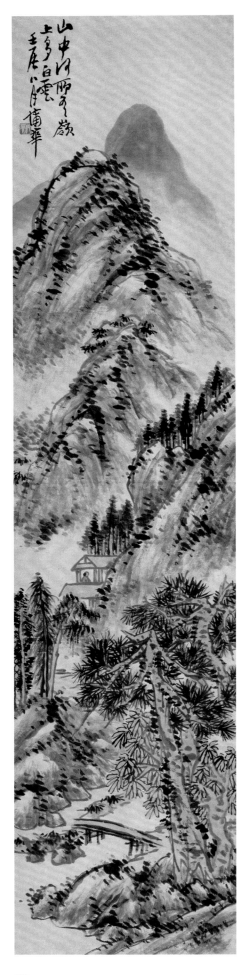

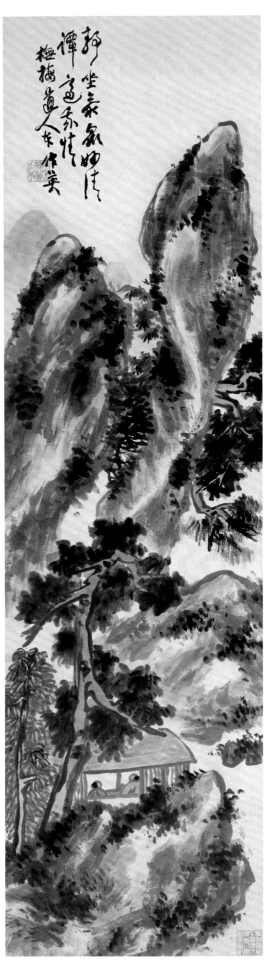

岭上多白云（左）

　　"山中何所有，岭上多白云。只可自怡悦，不堪持赠君。"这是南朝梁陶弘景的诗句，表达了诗人的志趣是在白云青山林泉之间。此画中置重山复岭，白云用四边之山衬托出来，一隐士于楼上默坐，似在"自怡悦"，画与诗高度契合，清淡自然，韵味隽永。

听泉图（右）

　　蒲华擅用湿笔作画，与历史上的巨然、吴镇、石涛相似。石涛《画语录》中说："笔与墨会，是为纲缊，纲缊不分，是为混沌……"蒲华这幅仿吴镇的山水画就得混沌之致。

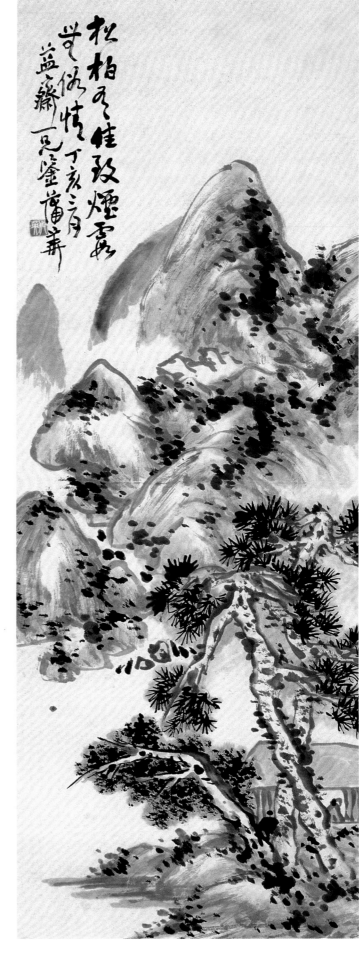

溪山松屋

　　纯水墨的作品因无色彩的辅助，所以对于笔墨的表现力有着很高的要求。这幅画即是一例，墨色非常丰富：近处的松树用浓墨和淡墨，向左斜倚的杂树则用焦墨点叶后再染淡墨，这种墨法在蒲华画中也较少见。中景以淡墨作皴后浓墨点苔，远山以淡墨涂写，整幅画充满了清气，正如题款："松柏有佳致，烟霞无俗情。"

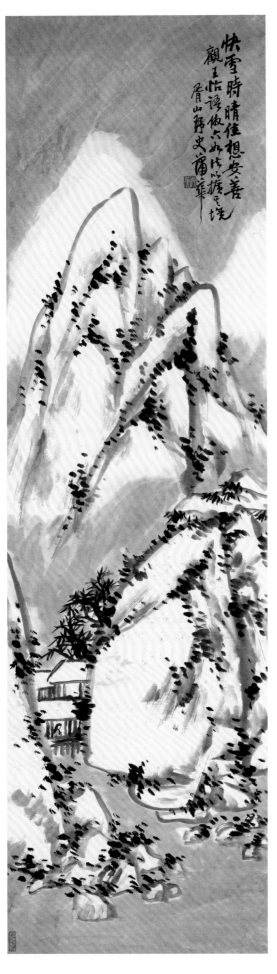

快雪时晴图

　　此画绘山川雪霁之景，天空、水面皆以淡墨染就，远近山头皆留白以示有雪，并以浓墨点画树、苔，起提醒画面的效果。款题："快雪时晴佳想安善。观王怡语仿六如法以扩其境。胥山野史蒲华。""快雪时晴佳想安善"摘自王羲之《快雪时晴帖》，画法则是仿唐寅的。

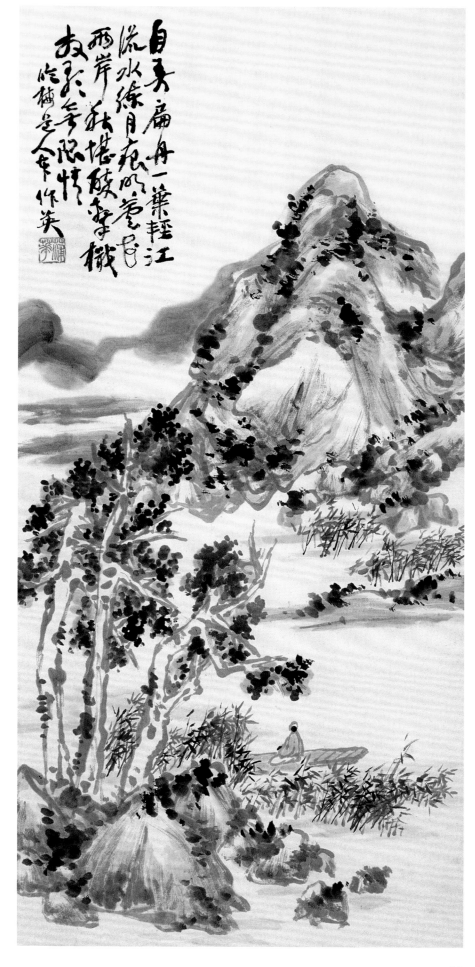

自弄扁舟一叶轻

此画款题"临梅道人本"，观画风确与梅道人吴镇十分接近，属于梅道人喜画的《渔父图》一类的题材：近景坡石树苇，中景江湖、小舟、雅士及山石，远景山势绵邈。相比之下，蒲华的临作用笔、结构松一些。

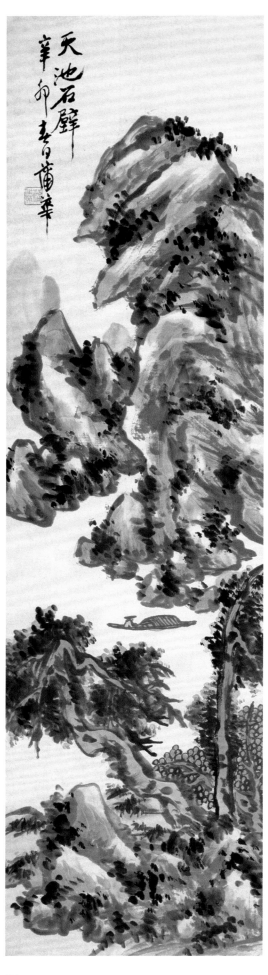

天池石壁

　　优游于山水之间是文人向往的生活，也常出现在画家笔下。钓叟、小舟、挂杖者是山水画中常见的符号，此画名题《天池石壁》，画中虽只两座石壁，然石壁之间及前面石壁底部似有通幽之感。

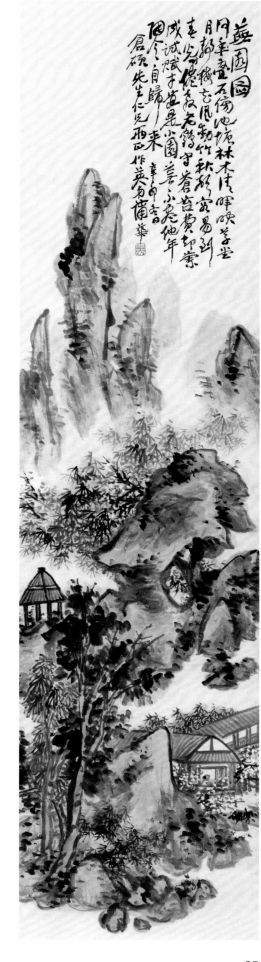

芜园图

从题跋看，这幅画是送给画家的好友吴昌硕（仓硕）的。此画不同于他所画的披麻皴一类的程式化山水，应是根据芜园实景所绘，所以颇有生活气息，园林意味很浓，是蒲华山水画中较有特色的一幅作品。

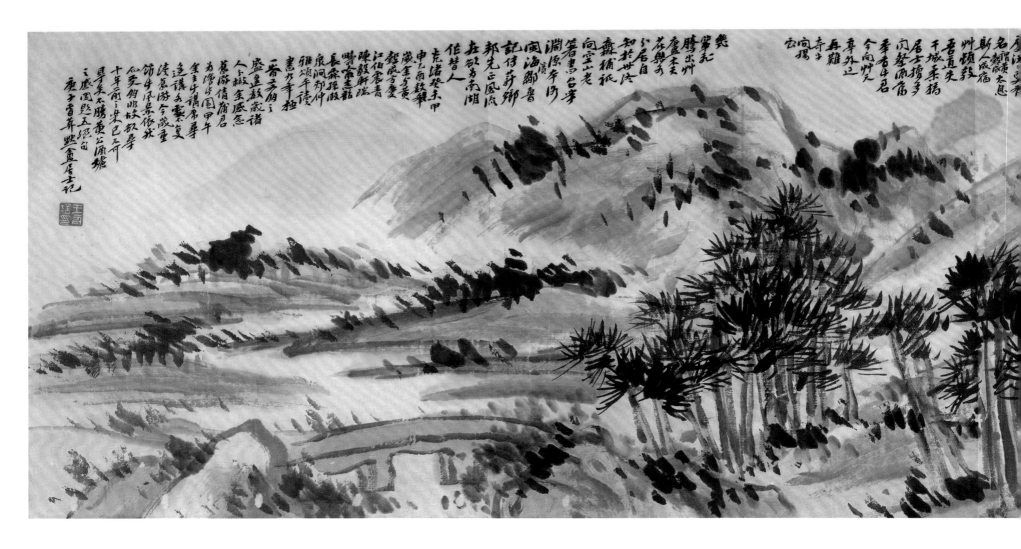

九峰读书图

　　这幅山水横批用笔粗阔，下笔迅疾，从长长的题跋看，九峰是实有其处的，此地群山环抱，林木翁郁，确是读书的好地方。蒲华的朋友王舟瑶曾在此地读书并讲学，后王舟瑶请蒲华作此图。此画画风粗放，也只有"蒲邋遢"敢为之，只有其挚友能赏之。

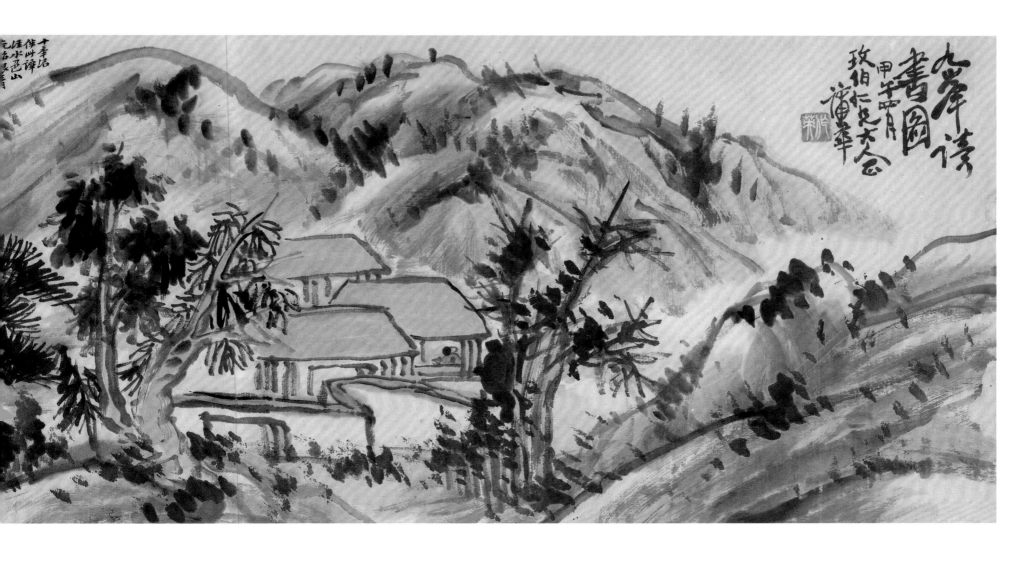

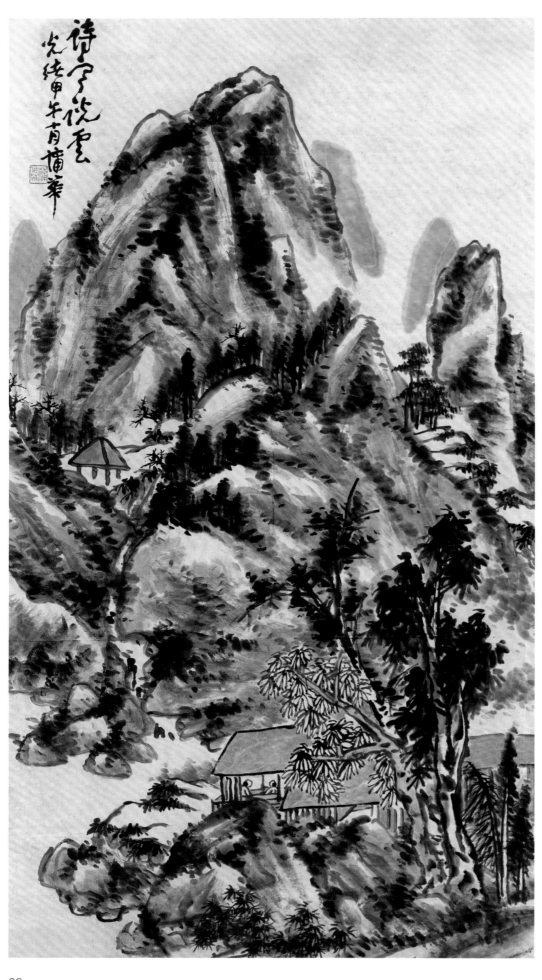

诗寒说云图

　　光绪甲午年，举国沉浸在甲午海战失败的阴影中，作为一个知识分子，国家大事对他来说不能没有触动，在这一时期所作的作品一定是受到心情的影响的。这一幅山水画似充满了阴霾，"诗寒说云"，大约也可以理解为诗书已无用，如天气般让人感到（心）寒，还是暂时闲说风云吧。

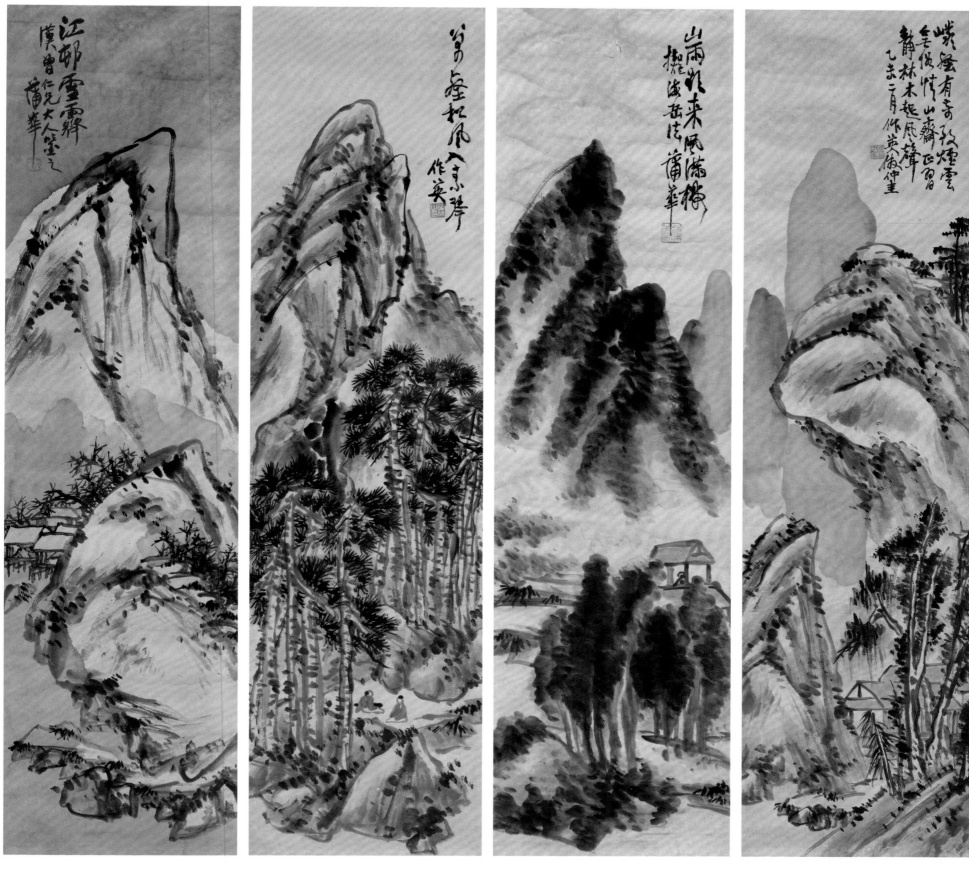

山水四屏

　　右一为仿吴镇山水，右二为仿米芾山水。第一幅用笔看似乱头粗服，实则痛快淋漓，远山用笔尤为明显。第二幅用墨酣畅淋漓，观树叶及山之点，积墨耶？破墨耶？但觉满纸潮润之气，真"山雨欲来风满楼"也。右三题为《万壑松风入素琴》，画面绵密、笔法相对严谨，全画得一"幽"字。右四题为《江村雪霁》，画面疏朗，皴法自由豪放，染天染水，得一"冷"字。此四幅山水似为"春山""夏雨""秋风""冬雪"之景。

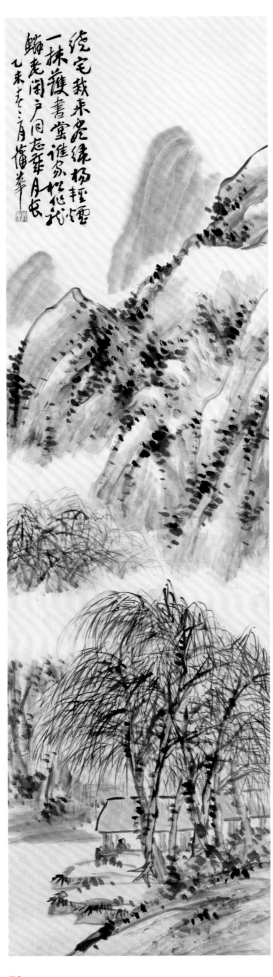

深柳书堂

　　"诗中有画、画中有诗"是中国文人画的一个优良传统。这幅画所表现的就是画家自作诗的诗意："绕宅栽来尽绿杨，轻烟一抹护书堂。"前景及中景杨柳林以繁密的笔致描绘、稍染花青；书堂内手持书卷的读书人的衣服设以红色，点醒画题。

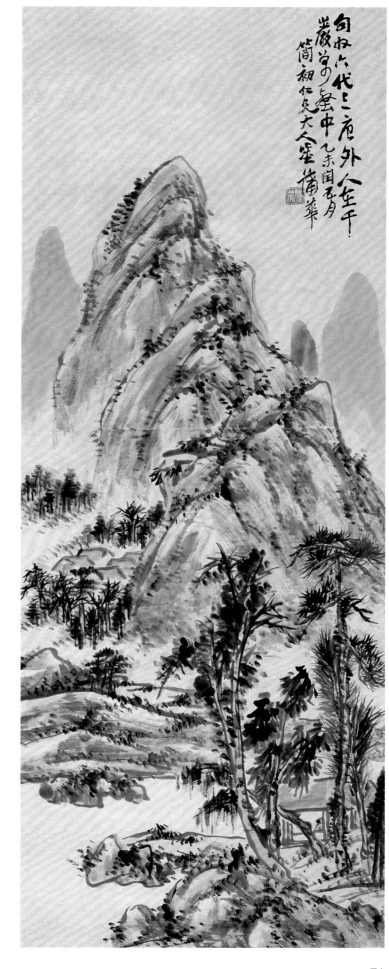

人在千岩万壑中

从此画的款题"句收六代三唐外、人在千岩万壑中",可知这画的是读书人的隐居生活。章法采用高远法,用笔细致而圆厚,浅绛设色,与读书环境相协调。

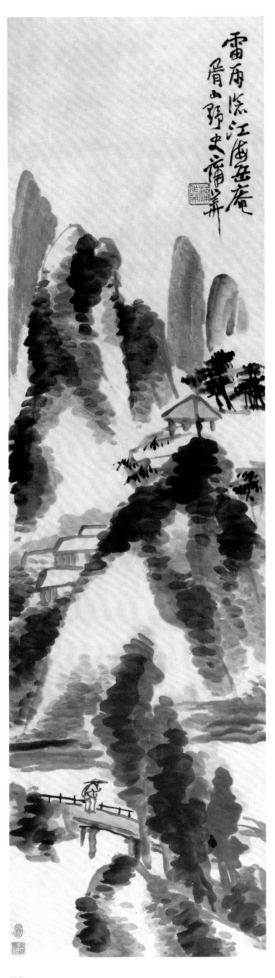

雷雨沧江海岳庵

　　蒲华学米芾的山水也不在少数，在这幅画中，甚至把画中的房屋都命名为"海岳庵"（米芾号海岳）了。此幅学米芾而有特色，山的根部及中部留了大片空白，于是便感觉成了另外一种笔墨符号，颇有意思。

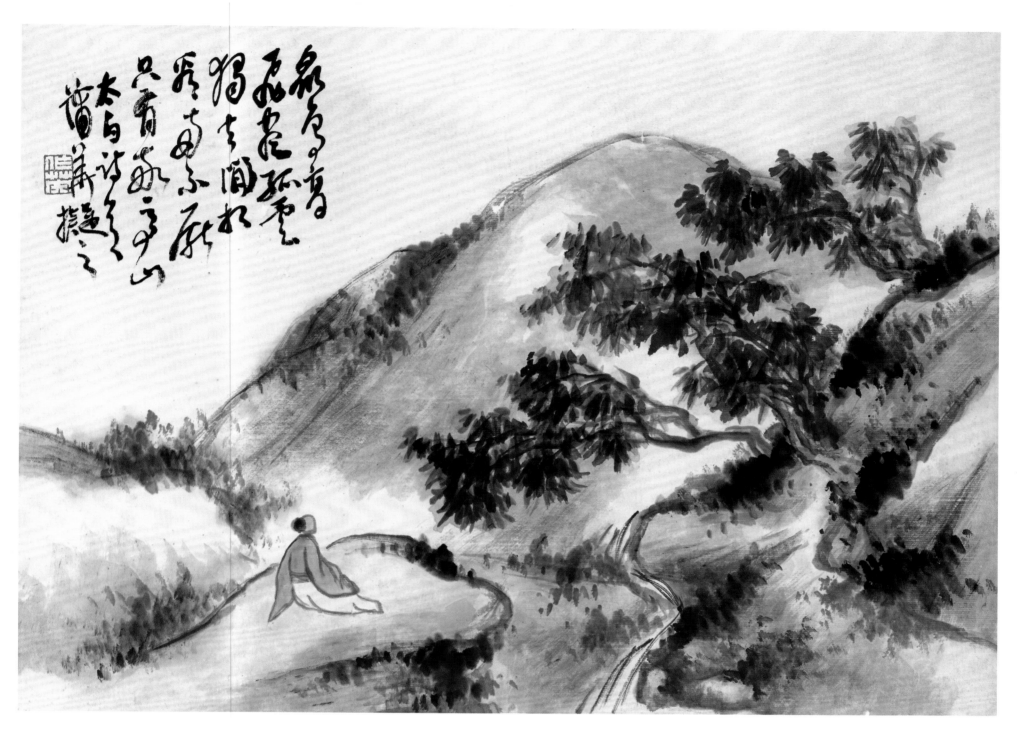

太白诗意

中国画讲究气息，文人画尤甚。山林气、书卷气是受推崇的，而市井气、江湖气则为人所鄙夷。此画就是所谓具山林气者也，虽然简单，但也颇耐咀嚼，所画为李白《独坐敬亭山》诗意："众鸟高飞尽，孤云独去闲。相看两不厌，只有敬亭山。"

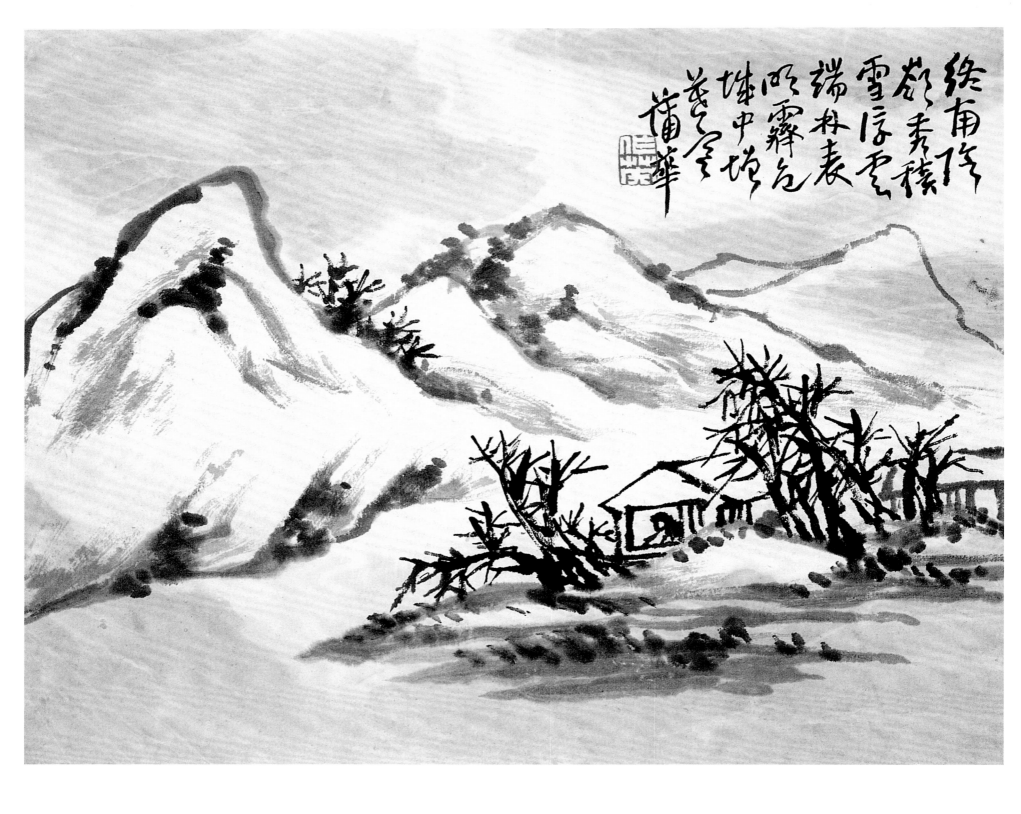

終南陰嶺秀
霽雪浮雲
端枡表
明霽色
城中增
暮寒
蒲華

终南阴岭秀

这幅《终南阴岭秀》是蒲华据唐代诗人祖咏的诗《终南山积雪》所创作的。此画与蒲华所画的雪意图略有不同：天与水并不染满淡墨，而是在染的基础上都留了白，这白似天光、似水面寒光，顿为画面增加了几分寒意。

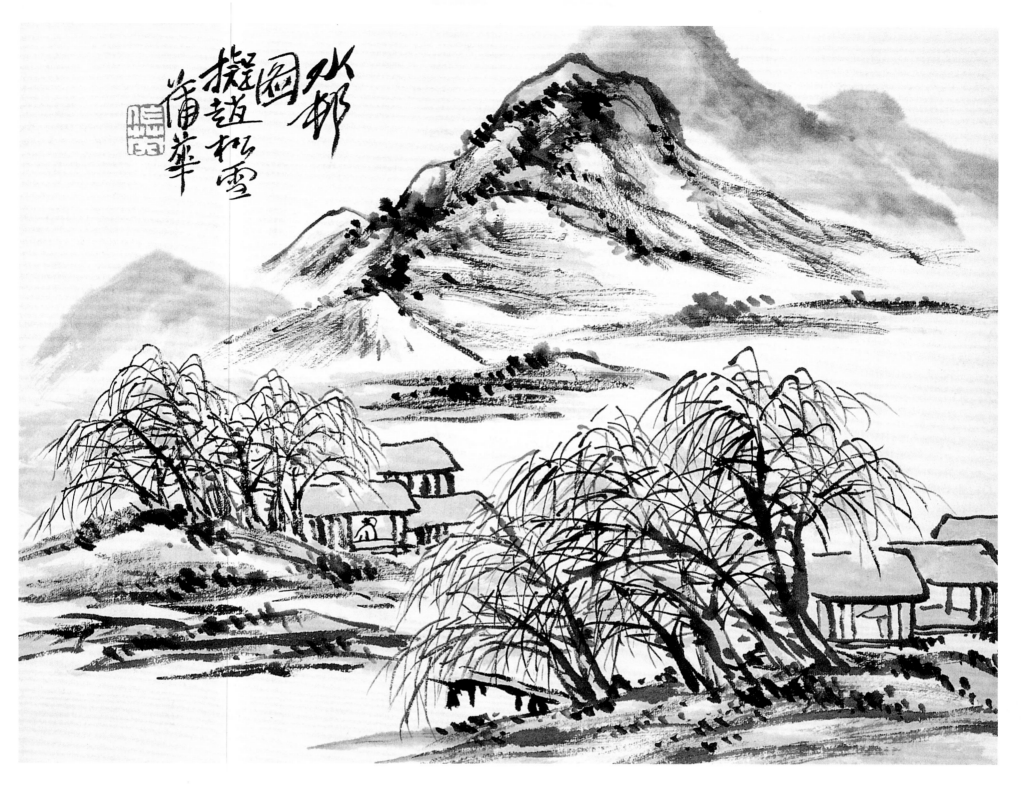

水村图

　　赵孟頫曾画有《水村图》，用笔细密，此画虽题曰"拟赵松雪"，实际亦是拟其大意，主要取原作的平远之势和造型。此画的妙处在于其墨色，庶几达到了"华滋"的境界，尤以远山那数笔为甚。

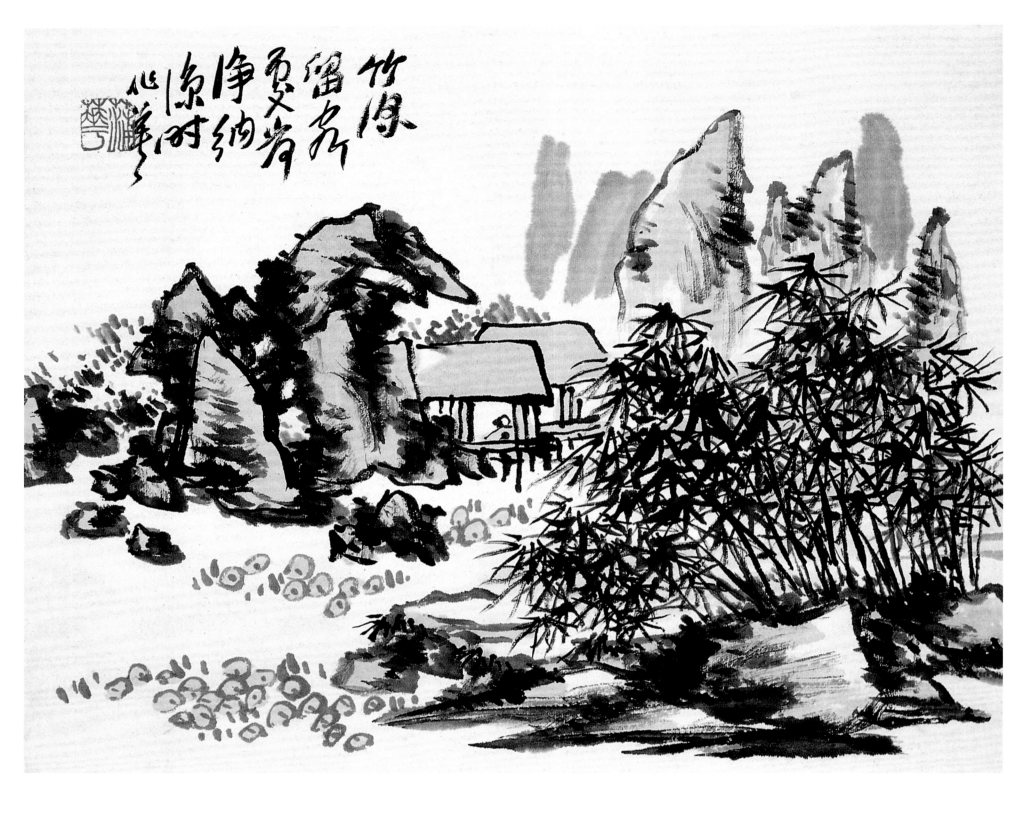

竹深留客

　　这是一幅表现杜甫诗意的小品画。取了杜诗《陪诸贵公子丈八沟携妓纳凉，晚际遇雨二首》中的两句"竹深留客处，荷净纳凉时"作为画材，画风粗放概括，荷叶的描绘尤为可爱有趣：画一小圈，中间一点，亦是此画一大特色。

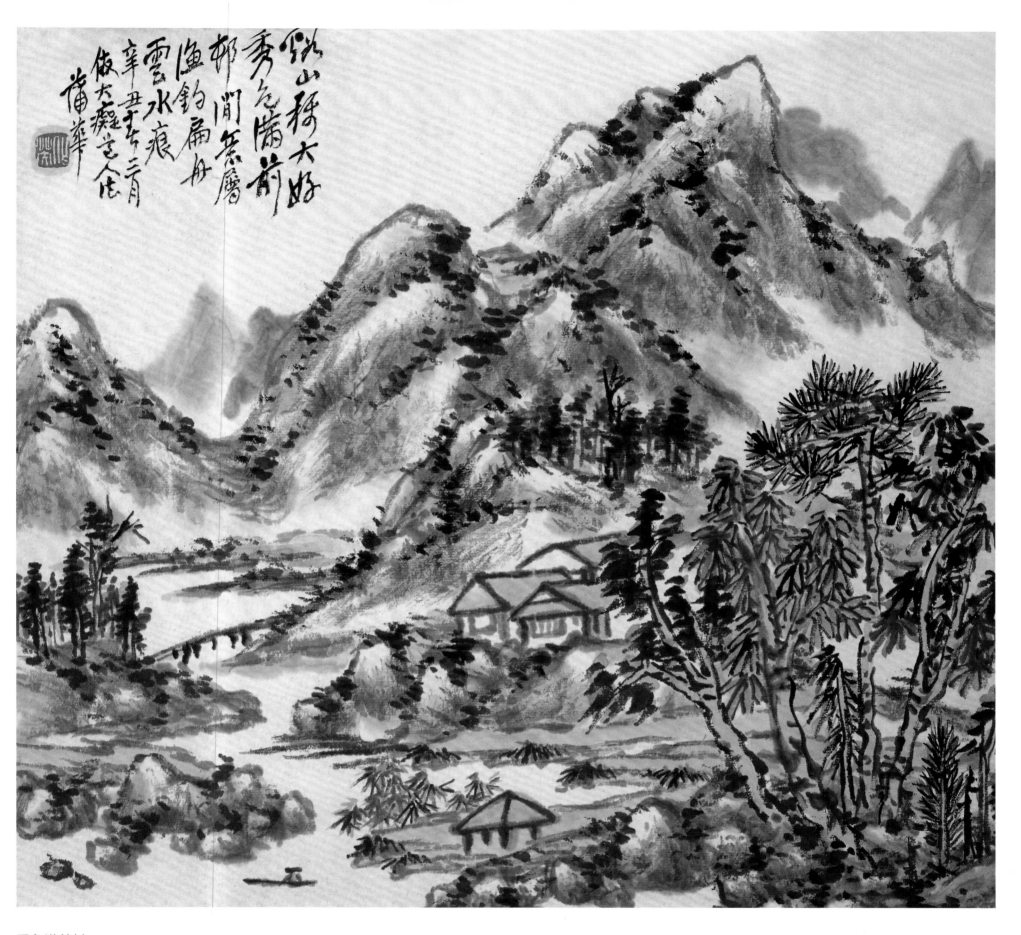

纵山犹未好
秀色满前村
却间烟霞里
渔钓扁舟
云水痕
辛丑春二月
仿大痴道人法
蒲华

秀色满前村

　　此画虽题"仿大痴道人法"，但似乎更接近王原祁的风格——多皴擦、笔墨效果厚重，画面尺幅不大，但是内容、层次丰富，在近树的搭配、景深的处理上颇为用心，把诗意表现得极为到位。

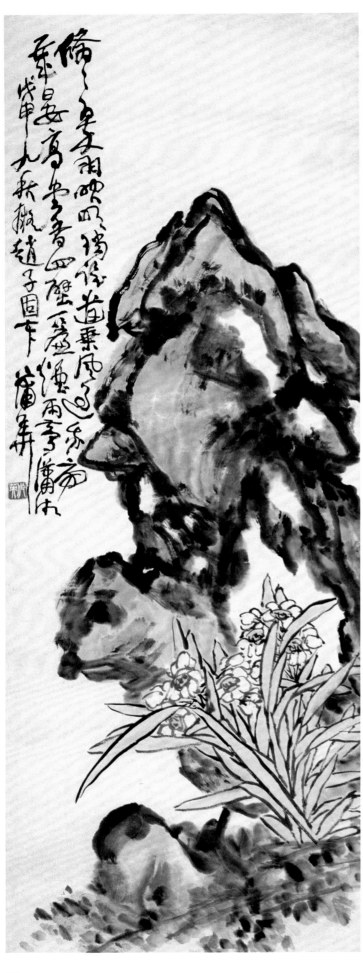

水仙图

　　这幅画的水仙为设色且置为前景，背景的大块水墨湖石起到了衬托作用，水仙虽为双钩，但十分松灵，翻折有致。湖石的空洞位置安排得也极好，最大的洞留在水仙后，使得水仙更加突出。

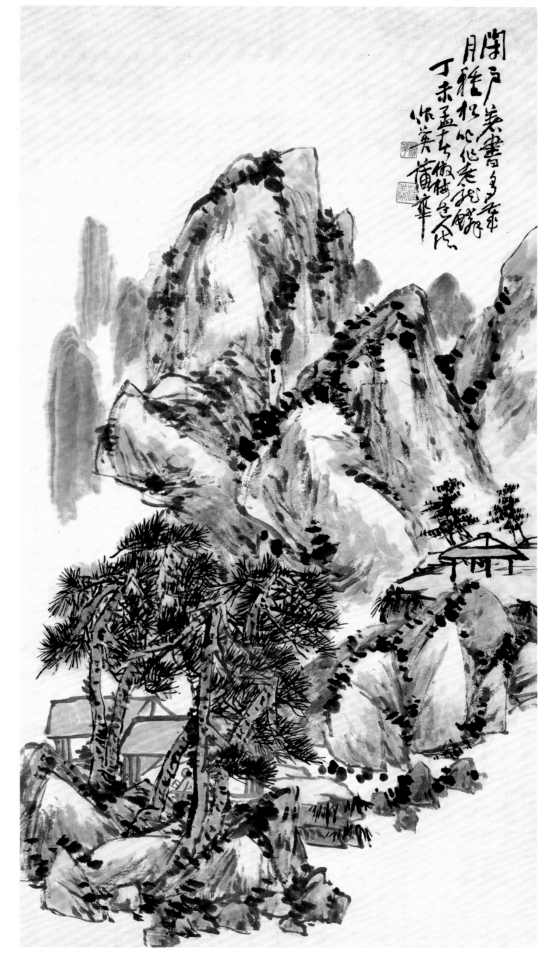

闭户著书图

　　蒲华题有王维诗句"闭户著书多岁月，种松皆作老龙鳞"的山水画不止一幅，这幅画构图呈 S 形，山势自画幅下方中部蜿蜒而上，画的重点——闭户著书的高士及松林布局在左下方，为全画最密处，这是比较别致的。

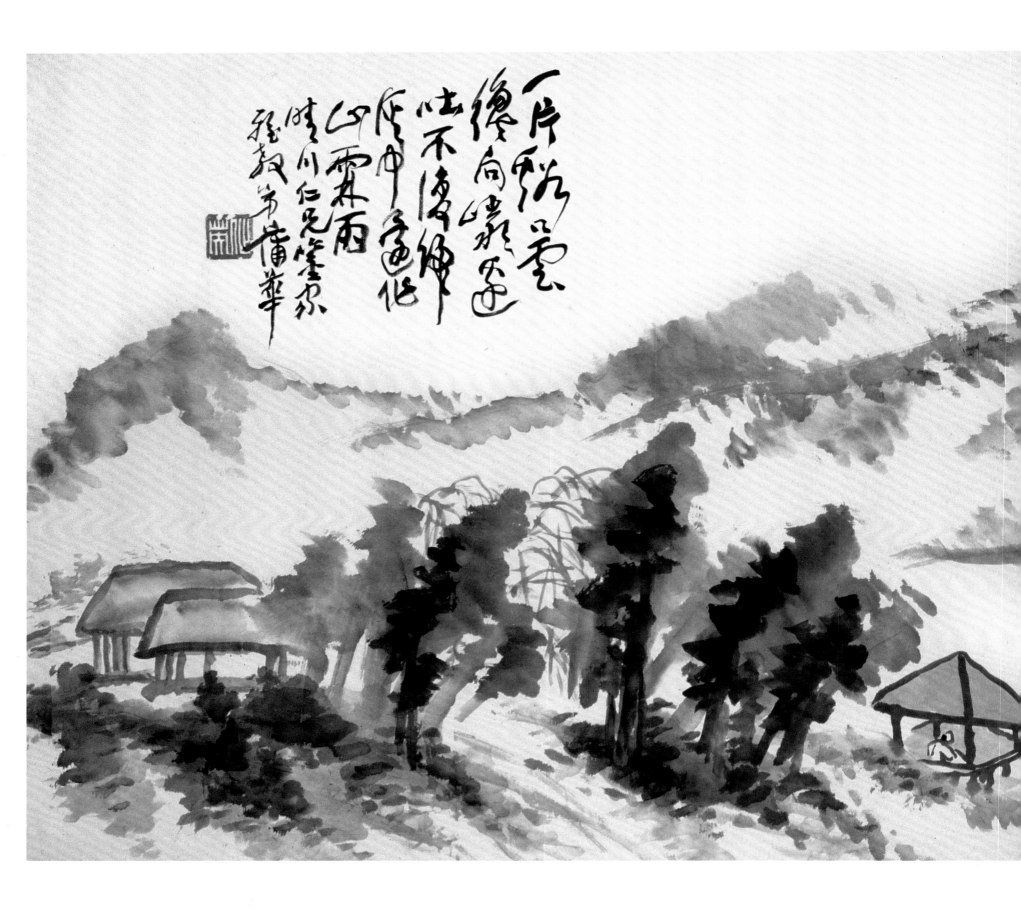

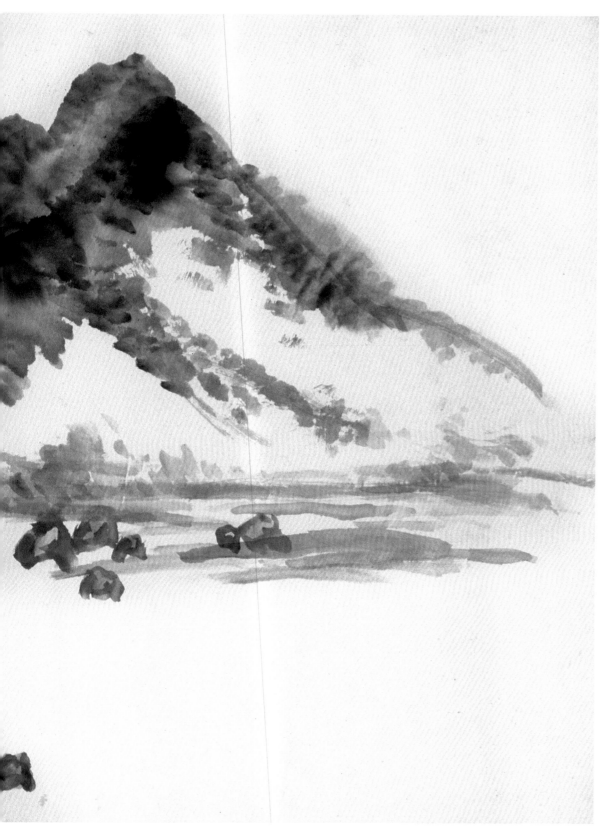

墨笔山水

 这幅山水的米点皴画得极为随意，然而笔墨的浓淡干湿效果又极好，尤其墨色极为清透滋润，用笔从随意中见出灵性。从款识和画面所表现出的湿润感来看，画的应是雨霁后的景色。

责任编辑　薛　蔚

文字编辑　潘洁清

装帧设计　薛　蔚

责任校对　高余朵

责任印制　朱圣学

图书在版编目（ＣＩＰ）数据

蒲华 / 吴山明主编 ; 蔡荣编著 . -- 杭州 : 浙江摄
影出版社 , 2018.9
　（中国画家名作精鉴）
　ISBN 978-7-5514-2285-7

　Ⅰ . ①蒲… Ⅱ . ①吴… ②蔡… Ⅲ . ①中国画—作品
集—中国—近代 Ⅳ . ① J222.5

中国版本图书馆 CIP 数据核字 (2018) 第 181765 号

ZHONGGUO HUAJIA MINGZUO JINGJIAN　　PU HUA

中国画家名作精鉴　蒲　华

吴山明 主编　蔡　荣 编著

全国百佳图书出版单位

浙江摄影出版社出版发行

　地　　址：杭州市体育场路347号

　邮　　编：310006

　网　　址：www.photo.zjcb.com

制　　版：浙江新华图文制作有限公司

印　　刷：浙江影天印业有限公司

开　　本：889mm×1194mm　1/12

印　　张：7

2018年9月第1版　2018年9月第1次印刷

ISBN：978-7-5514-2285-7

定　价：68.00元